U0003095

mini_minor 的

東京建築
手繪散策

走訪知名近代、現代建築，
深入人氣下町老街，一窺建築師私宅、
高級學子大街建築群

東京イラスト建築さんぽ

mini_minor 著

呂盈璇 譯

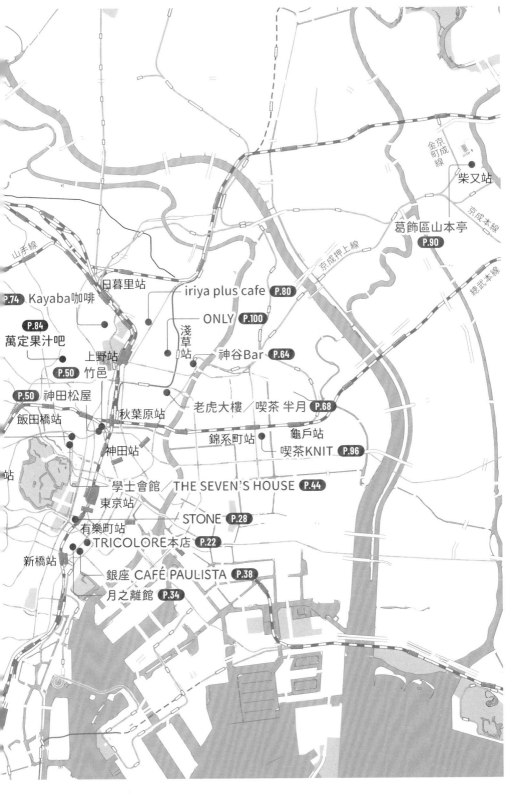

金京
町成
線

柴又站

京成本線

葛飾區山本亭
P.90

京成押上線

總武本線

山手線

日暮里站

iriya plus cafe　P.80

P.74　Kayaba咖啡

ONLY　P.100

P.84

淺草站

萬定果汁吧

神谷Bar　P.64

上野站

P.50　竹邑

P.50　神田松屋

老虎大樓／喫茶 半月　P.68

飯田橋站

秋葉原站

龜戶站

站

神田站

錦系町站

喫茶KNIT　P.96

學士會館／THE SEVEN'S HOUSE　P.44

東京站

STONE　P.28

有樂町站

TRICOLORE本店　P.22

新橋站

銀座 CAFÉ PAULISTA　P.38

月之離館　P.34

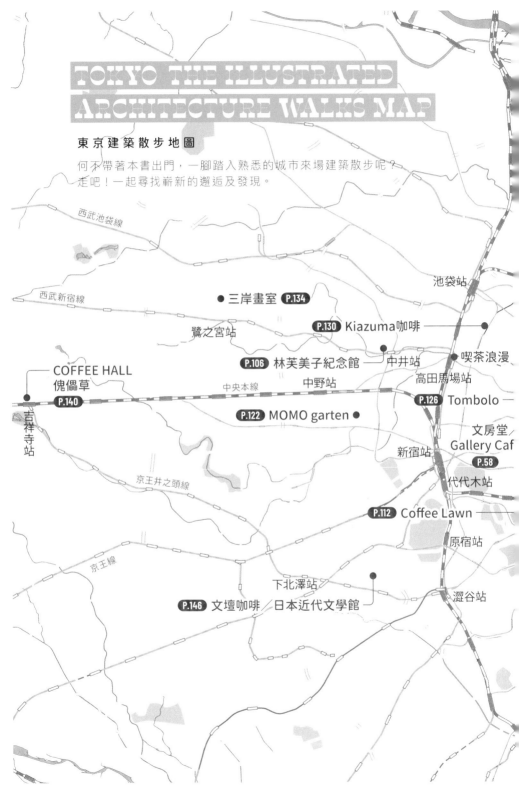

TOKYO THE ILLUSTRATED ARCHITECTURE WALKS MAP

東京建築散步地圖

何不帶著本書出門，一腳踏入熟悉的城市來場建築散步呢？
走吧！一起尋找嶄新的邂逅及發現。

西武池袋線

西武新宿線

池袋站

● 三岸畫室 P.134

P.130 Kiazuma咖啡

鷺之宮站

中井站

喫茶浪漫

P.106 林芙美子紀念館

高田馬場站

COFFEE HALL
傀儡草

中央本線

中野站

P.126 Tombolo

P.140

文房堂
Gallery Caf

吉祥寺站

P.122 MOMO garten ●

新宿站

P.58

京王井之頭線

代代木站

P.112 Coffee Lawn

原宿站

京王線

下北澤站

澀谷站

P.146 文壇咖啡／日本近代文學館

從一級建築士的手繪筆記，
領略建築之美

這本建築散步手繪筆記是我「mini_minor」以一級建築士身分在建築工作之餘，實際走訪城市大街小巷畫下的旅行筆記，裡頭匯集了許多迷人的建築與私藏的美味店家。

在這本「建築散步」手繪筆記裡，讀者不必看懂艱澀的空間結構或尺寸，也不需要理解困難的建築專業術語。只需要用輕鬆散步的心情，在欣賞手繪插圖的同時去感受建築物本身富含的趣味，以及平常難以察覺到的建築師或設計者不為人知的巧思。

在繪製插圖的過程中，我描繪的不只是建築硬體，還將周遭環境、歷史、人文等五感所感受到的一切通通都畫進去了。因此我希望各位實際走訪現場時，尤其要仔細觀察這些肉眼所看不到的細節。

此外，本書不僅收錄知名建築師的作品，還一併為讀者介紹幾間充滿店主創意巧思的小店。書中精選的約三十個景點，基本上是選自昭和年代以前的老建築。我還篩選了一些個人認為百年後依然能屹立不搖，且充滿建築巧思的新建築進行介紹。

散步或逛街時如果將焦點聚集在欣賞建築上，將更添樂趣。我衷心期盼這本手繪筆記能夠為讀者們對熟悉的城市與建築帶來新的觀點。

本書使用方法

建築（設施）名稱

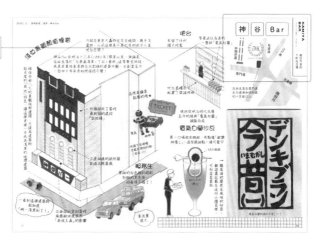

地址、營業時間、
聯絡方式等

建築 memo

由建築師作者聊聊關於這
棟建築的三兩事。散步時
請搭配著店家介紹一起閱
讀，享受專屬於你的城市
散步。

建築，其實跟人很像。

就跟每個人都有自己的個性一樣，每棟建築也都有各自的特色及個性。所謂的「人都有自己的個性」，並不單指臉蛋、體型等外表上的特徵，還有年齡、出生地、家庭結構、成長環境等多項因素影響，形塑出各式各樣不同的性格。

同理可證，「建築的個性」自然也並不單指建築物的外型、設計等外在特徵，還包括地段、基地條件，以及建築物是在何種環境、歷史的背景下建造而成？什麼樣的人曾經居住使用過等。可以說建築是在諸多因素交互影響下，才形塑出今日呈現在世人眼前的風貌。

我想，如果我們能夠用去見一個人或認識一個人的心情來欣賞建築，必定能以一個嶄新、深入的視角將眼前建築的風貌刻畫入心。

有一點必須要注意的是，如果僅以單一視角觀察，就真正的意義上將很難捕捉到建築真正的「個性」。

你得稍微靜下心，細細品味建築的細膩質感及氣味氛圍，貼近建築以至於幾乎能感覺得到觸感。同時，稍微站在遠一點的角度，觀察建築物周遭的街道、綠意，以及鄰近其他建築或遠眺城市景觀等。這些新的面向和意想不到的趣味，只能透過自己的眼睛或親身感受才能體會與發現。

另外，我也建議各位不僅僅觀察建築現在的樣貌，也可以放任觀點遨遊天際，想像建築在雨天或風起時可能的模樣，或者遙想建築當年的姿態也很有意思。若能感受眼前建築昔日的風華與輝煌，建築的魅力將更上一層樓。

這本手繪筆記是我將自己在東京所見建築與建築周圍街區、人文風景，還有那些店裡才品嚐到的美味食物紀錄下來。我以自己的方式，用畫筆一筆一劃勾勒出「建築的個性」。

每個城市都有美麗的建築，我衷心期盼大家在欣賞建築之美的同時，也能深入探索這些建築背後的大小故事，享受其中的樂趣。

散步要帶的東西

04. 三色原子筆

滾珠直徑 0.28mm，畫起來超滑順

Uni STYLE Fit 始終是我的心頭好♡ 我用的是紅、藍、黑三色筆芯

01. 肩背包

選擇輕量具防潑水功能的肩背包，雨天出門也放心♡

如果東西很多，也可以選用托特包

300g

170

120

265

05. 小巧的收納資料夾

跟 TRAVELER'S Notebook 同尺寸！我是用 LIHITLAB Carrying Pocket 系列收納夾

可以把店卡、門票、貼紙或傳單等收起來帶回家

02. 相機

智慧型手機也可以

帶到現場常引人注目的白色相機

06. 量測工具

想快速量測尺寸時就能派上用場

無印良品的鋼製卷尺，小巧可攜，收縮時聲音靜悄悄！

也可以用 TRAVELER'S Notebook 墊板背面的尺規！

03. 筆記本

可以素描或簡單畫下建築格局

補充用筆記本是用無印良品 A5 筆記本對半裁切而成

純做筆記，我總是用好用滿，所以老被找弄破（笑）

標準尺寸！

為了讓大家盡情享受建築散步的樂趣，讓我來推薦一些帶上了更方便的「外出好物」吧！建築散步可不只散散步而已，要仔細觀察建築物，還得動手做筆記，若是能當場解決或記錄下自己「想知道的事」，必定能增添建築散步的樂趣。

01. 裝隨身物品的話，我推薦用可騰出雙手的肩背包或後背包。這樣一來，要記筆記或用手碰觸建築物時，就會很方便。

02. 可將建築物的外觀或特別在意的部分拍下做記錄。之後回顧照片時還能再次回味。如果只是到附近散步，也可以直接用手機照相功能。

03. 把察覺到的、之後想詳細調查的或感受到的通通記錄下來。就算沒有用專用筆記本，直接用行事曆手帳記也OK。附上簡單的素描也不錯！

04. 帶一支多色原子筆出門超方便。我自己很喜歡那種連細節描繪都順手的極細筆尖。

05. 餐廳紙巾、摺頁小冊子等隨手取得的紙類通通收進資料夾裡帶回家吧！資料夾如果跟筆記本同尺寸，無論小紙片或A4資料都收進去，非常方便！

06. 量測門把、放置於桌上的小東西等這類建築或家具的尺寸或許也會帶來新發現。萬用手冊裡附帶的小墊板拿來量小東西的尺寸也很好用。

07. 調查鄰近覺得有意思的景點，掌握點與點之間距離感時的必需品。請善加利用本書，找出專屬於你個人的最佳散步路線吧！

08. 在未知的城市裡血拼可說是散步一大樂趣。除此之外環保袋裝換洗衣物，或不小心手滑買下的伴手禮也很好用！

09. 散步時聽著自己喜歡的音樂，似乎能走得更遠。另外，我還會把口香糖或糖果等零嘴放在口袋裡，嘴饞時單手就能拿出來吃。

07. 文庫本尺寸的地圖集

這本是我以前在二手書店買的，現在封面設計好像已經不一樣了

用手機先規劃好路線

掌握建築物整體位置時使用

我用喜歡的和紙自製書套包好

08. 小環保袋

用來裝買來的伴手禮

09. 享樂小物

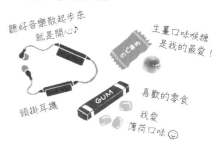

聽好音樂散起步來就是開心♪

生薑口味喉糖是我的最愛！

頸掛耳機

喜歡的零食

我愛薄荷口味☺

盡情享受建築散步

HOW TO ENJOY A WALK

01. 土地

建造建築物用的「基地」方位、大小,到周遭地形的起伏或坡度高低等,以建築物為中心向四周擴散的「環境」都值得留心觀察

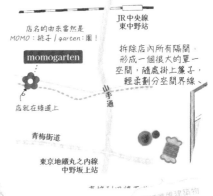

JR中央線
東中野站

店名的由來當然是
MOMO:桃子 / garten:園

momogarten

拆除店內所有隔間,形成一個很大的單一空間,隨處掛上簾子,輕柔劃分空間界線、

店就在綠道上

山手通

青梅街道

東京地鐵丸之內線
中野坂上站

仔細雕塑建築物
周遭的環境吧!

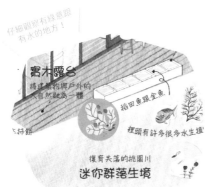

仔細觀察有沒有跟有水的地方!

實木露台

將建築物與戶外的大自然就為一體

稻田魚跟金魚

柿餅

裡頭有許多很多水生植物

復育失落的桃園川
迷你群落生境

02. 自然

仔細觀察如森林、田野等建築周邊的植被或建地範圍內的植栽及室內觀葉植物。若是日本傳統建築還有個值得關注的重點,就是可以從窗戶觀察是否融入了借景

03. 設計

獨樹一幟的看板與精緻的裝飾、充滿個性的佈置風格等,這些光用看的就很享受的建築設計細節是非常重要的元素。可以將喜歡的部分拍照留存或素描畫下來更棒!

用來作為強調色的黑磁磚超

你可能用手輕按看看

entrance

2.邊台處
1.顆愛心♡

門框內緣有宛如手工雕刻般精緻的裝飾

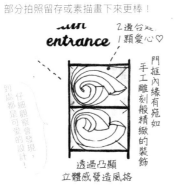

仔細觀察會發現,到處都是可愛的設計!

透過凸顯立體感營造風格

十廂

04. 材料

石頭、木材、鐵材或磁磚等建材是形塑建築外觀的要素之一。除了材料外觀上的特色以外,也會對溫濕度、聲音等建築物的功能性造成影響

本篇是以建築師的觀點，將城市建築的鑑賞方式介紹給大家。不只要從遠處觀察建築物，也千萬別錯過那些華麗的裝飾、韻味十足的材料，以及沉睡在這片土地裡的故事等，將各種因素抽絲剝繭才能重新發現建築的魅力。

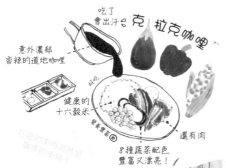

吃了會出汗♪ **克 拉 克 咖 哩**

意外濃郁香辣的道地咖哩

健康的十六穀米

還有肉

8種蔬菜配色豐富又漂亮！

05. 飲食文化

不僅僅是欣賞建築本身，還有在散步沿途中發現的、店裡才吃得到的餐點尤其美味。從招牌菜不但能認識一家店的歷史，甚至還看得出老闆的性格

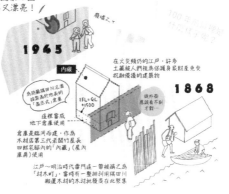

1945

內藏

1868

在火災頻仍的江戶，許多土藏被人們視為保護身家財產免受祝融侵襲的建築物

為防範隅田川氾濫，建築在高於地表的「高床式」倉庫

遠程當成地下倉庫使用

倉庫是臨河而建，作為木村氏第三代老闆竹屋長四郎宅邸內的「內藏」(屋內庫房) 使用

從外面應該看不到才對…

江戶～明治時代曾門這一帶被稱之為「材木町」，當時有一整排利用隅田川搬運木材的木材批發商在此聚集

06. 歷史

從「何時，為了什麼目的建了這棟建築？」著手，好好調查建築歷經什麼樣的時代變遷，進而形成今日的樣貌。你應該會看見一片有別於現代城市景觀的嶄新風景

08. 人性尺度 (Human Scale)

一棟能成為人們「棲身之所」的建築，會自然形成一個令人感到安心的空間。例如可遮風避雨的深長屋簷，或是用來避開與他人視線交錯的隔間牆等，找找看這些為人們營造「歸屬感」的設計巧思吧

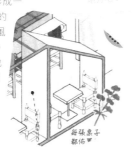

找個能安心休息的地方吧！

每張桌子都佈置

07. 邂逅

不僅僅關注這棟建築的設計者是誰設計，若能進一步了解與這棟建築相關的人們在此發生了什麼事，將有助於深化對這棟建築的親密感

建築師 山脇巖

要用少少的預算滿足三岸先生的各種奢華需求真是不簡單啊……

不管！反正我就想要一座鐵製螺旋梯，能往上通往採光良好房間！

屋主 三岸好太郎

※ 以人體各部位尺寸、姿勢、動作或五感感受等人類尺度為基礎，評估創造讓人感到安心舒適的適當空間大小和物品尺寸的概念

到 現 場 試 試 看 吧 !

LET'S DO IT LOCALLY

用自己的身體量也OK唷

我拇指跟食指比了的長度約13公分

04. 量量看

建具（門窗櫥櫃隔間）或家具尺寸可用尺量測。建築物整體等較大的物體可以用自己的身體充當量尺。手邊沒有尺時，用手指抓長度也很好懂

待找瞧瞧

大家都在做些什麼呢？

05. 觀察人的動作

觀察看看現場大多是一個人悠閒放鬆，還是一大群人熱鬧地聚在一起……你或許會從「採光明亮的區域人流移動快」、「坐在那張長凳上似乎能待更久」等細節，發現各種暗藏在建築裡的小心機

直接把感受寫出來

畫下簡單的插圖或評語都OK

06. 做筆記

把感受到的或有疑問的地方當場先記錄下來，方便回家後查資料，或單純作為紀錄回顧欣賞。也很推薦大家把自己感受到的簡單畫下來

用手機快拍一張

用自己愛用的照相機拍也OK

01. 拍照記錄

首先只拍一張，對自己來說最有感覺的地方。接著將建築的外觀、裝飾及家具等拍照記錄下來。上手之後也可以試著找找看屬於自己的欣賞角度，日後可向他人分享建築之美

偶爾可以蹲下來看也可以摸摸看

都能停下腳步！

只要喜歡隨時

02. 摸摸看

蹲下來從底下抬頭看，聞一聞木牆飄散出來的氣味，感受一下石地板的觸感等……在自己喜歡的地方停下腳步，用五感全心全意感受這棟建築，才是建築散步真正的樂趣所在

水聲跟植物氣味

03. 仔細觀察自然環境

從庭園裡的綠意、潺潺水聲及夕陽餘暉等觀察建築與大自然之間的連結，並思考創造出何種效果，這或許能幫助你察覺到原先想不到的設計師的意圖

回家以後試試看

了解以前的故事!
古地圖或 文獻

01. 查資料

如果能事先參考預計造訪建築物周邊的地圖或舊地圖，或是該建築曾於小說登場的話，也可以先找小說來讀，這些都能進一步深化對這片土地或建築的理解。根據調查的資料再度造訪的話，應該會對建築有更親近的感覺

建築 唧唧 唧唧 砰～ 多用擬聲詞 滑滑的

02. 將理解化為語言

問問自己「這棟建築哪邊有趣？」、「自己喜歡什麼樣子的建築？」，有助於更客觀看待建築鑑賞這件事。我鼓勵讀者多使用擬聲（狀聲）、擬態的形容詞，有助於釐清印象讓感受更具體

早晨 和夜晚
夏天跟 冬天

03. 發揮想像力

「上次去的時候是早上，不知道這裡到晚上是什麼模樣？」、「如果是春天應該可以從窗戶欣賞到櫻花吧」，請發揮想像力，試著去想像建築全日或四季可能的變化，你可以看見建築的另一個面向

動手製作散步筆記

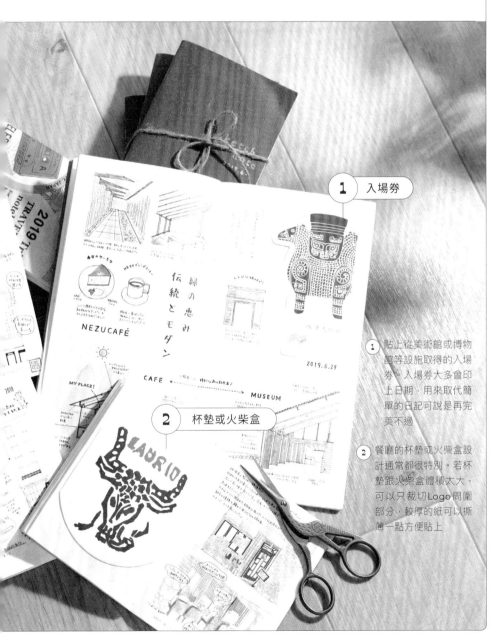

1 入場券

2 杯墊或火柴盒

① 貼上從美術館或博物館等設施取得的入場券。入場券大多會印上日期，用來取代簡單的日記可說是再完美不過

② 餐廳的杯墊或火柴盒設計通常都很特別。若杯墊跟火柴盒體積太大，可以只裁切Logo周圍部分，較厚的紙可以撕薄一點方便貼上

14

把當天的回憶寫進筆記本裡，讓建築散步的樂趣多更多！你可以在寫下城市散步記憶的同時，重新發現建築的新魅力，這裡我們將製作散步筆記的小祕訣分享給大家。

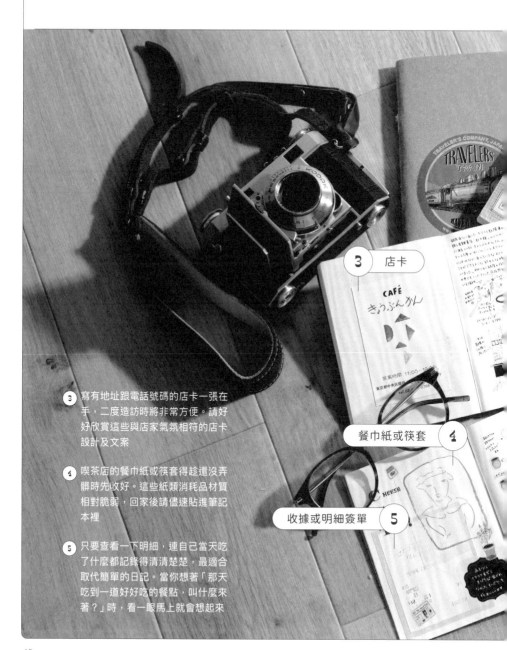

3 店卡

餐巾紙或筷套 4

收據或明細簽單 5

3 寫有地址跟電話號碼的店卡一張在手，二度造訪時將非常方便。請好好欣賞這些與店家氣氛相符的店卡設計及文案

4 喫茶店的餐巾紙或筷套得趁還沒弄髒時先收好。這些紙類消耗品材質相對脆弱，回家後請儘速貼進筆記本裡

5 只要查看一下明細，連自己當天吃了什麼都記錄得清清楚楚，最適合取代簡單的日記。當你想著「那天吃到一道好好吃的餐點，叫什麼來著？」時，看一眼馬上就會想起來

20
PART

1

銀座・有樂町區域

STAFF（日方）

◎ 書籍設計／高木篤（STILTS）
◎ 文字／井島加惠
◎ 攝影／尾木司
◎ 地圖／國際地學協會
◎ 印刷／信濃書籍印刷

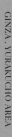

銀座・有樂町區域

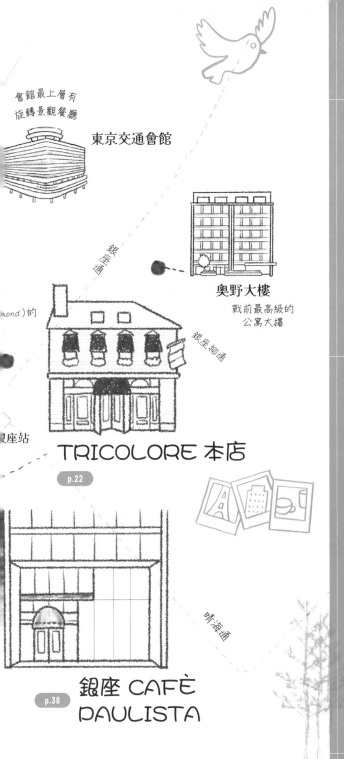

會館最上層有
旋轉景觀餐廳

東京交通會館

奧野大樓

戰前最高級的
公寓大樓

銀座通

銀座砌通

(ond)的

銀座站

TRICOLORE 本店

p.22

晴海通

銀座 CAFÈ
PAULISTA

p.38

保留許多復古迷人建築的高雅時尚區域

銀座這一帶，周邊分布許多形塑出時尚城市「東京」意象的景點。除了自明治時代以來始終站在日本潮流時尚浪尖上屹立不搖的銀座之外，在日比谷公園、皇居等處散步時也可以盡情徜徉在綠意之中。還有現存最古老的啤酒館「BEER HALL LION 銀座」，堪稱城市象徵的「東京交通會館」周遭聚集了許多又潮又好吃的名店。請一邊悠閒地散步，一邊欣賞優雅的城市景觀。

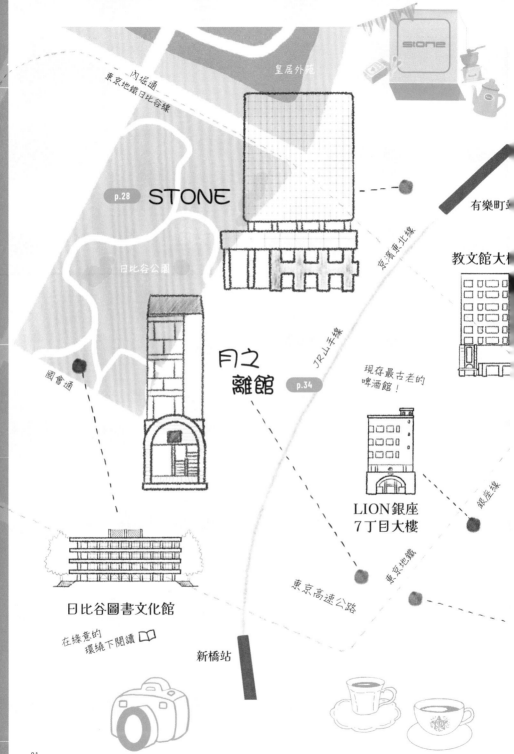

皇居外苑

閃堀通
東京地鐵日比谷線

STONE

p.28 STONE

有樂町

京濱東北線

教文館大

日比谷公園

JR山手線

月之
離館 p.34

現存最古老的
啤酒館！

國會通

LION銀座
7丁目大樓

銀座線

東京地鐵

日比谷圖書文化館

東京高速公路

在綠意的
環繞下閱讀 📖

新橋站

三1936年(昭和11年)，是
三店，在從巴黎歸國的畫家
三之間很受歡迎。現任經營
□57年(1982年)改建成現

甎磚瓦

一磚一瓦韻味各
盲不同，隨時光
堆疊出的觸感也
戌為老店風格的
一部分

走轉門營造出
欧洲街角的氣
氛，具備冬天可
将寒風阻絕在
卜、夏天減少冷
氣外洩的節能
效果

求形煤氣燈
侖敦老牌
设計

反紋路不同！

起歐洲
吾妻通

氣質高雅的經典咖啡廳

TRICOLORE MAIN SHOP
GINZA, YURAKUCHO AREA · GINZA

TRICOLORE 本店

銀座的獨棟咖啡館

巧妙利用僅$100m^2$的建地面積，大膽地
把獨棟雙層建築蓋在銀座正中央的超級蛋黃區！

店外懸掛著如店名
「TRICOLORE」的三色旗，傳達
出歐風咖啡館原產地的法國意象

□OO公尺，但它遠離嘈雜的主要幹道，散發出後街沉穩的靜謐感。
采之所以迷人有很大程度來自於周遭環境的幫襯

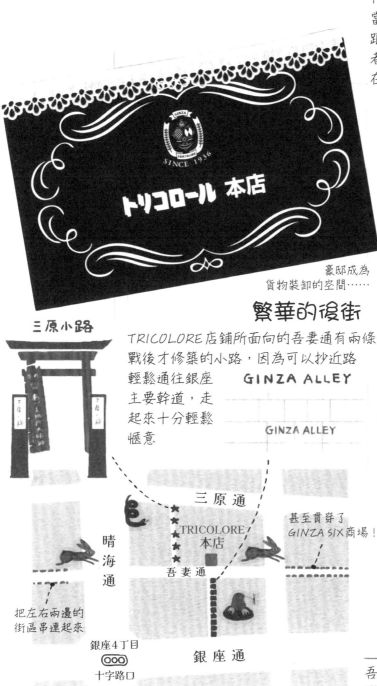

TRICOLORE 創業
當時最時髦的喫
跟慶應大學的學
者為第三代，昭
在的摸樣

豪邸成為
貨物裝卸的空間……

繁華的後街

TRICOLORE 店鋪所面向的吾妻通有兩條
戰後才修築的小路，因為可以抄近路
輕鬆通往銀座
主要幹道，走
起來十分輕鬆
愜意

GINZA ALLEY

GINZA ALLEY

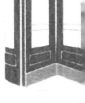

旋轉門

傍晚時分點亮的
造型據說是參考
瓦斯器具公司的

車道跟走道的石

三原小路

三原通

TRICOLORE
本店

甚至貫穿了
GINZA SIX 商場！

晴
海
通

吾妻通

把左右兩邊的
街區串連起來

令人聯想
石板路的

銀座4丁目
十字路口

銀座通

吾妻通雖然僅短短
TRICOLORE 的風

復古綜合咖啡

濃醇如巧克力般
的苦甘風味

年代(1955～1964年)日本受惠於最惠國待遇時，進口
良的咖啡豆沖煮咖啡的味道。客人點餐後咖啡師才開始
皮評為最佳萃取方式的法蘭絨濾泡法為客人沖煮咖啡

不上寬敞，　外酥內軟的吐司
令人絲毫不──口感近似法國麵包
逾意的放鬆

沙拉放了芝麻葉
有點豪華

歐風洋房設計的
堅持就展現在這裡！

充滿水果香氣的
果醬不會過甜

光有壁爐就

感覺暖暖的♡

晨間套餐

壁爐

1樓配置了不同擺放方位的餐桌椅
或帶隔間牆的隱密座位，
無論多人聚餐或單人用餐都能滿足需求

各種座位選擇

1個人也能輕鬆入座的
吧檯跟高腳椅席

店內深處設有可以好好
坐下來放鬆的沙發席

鏡子　藉由鏡子反射創造空間延伸，視覺上感覺更寬闊

「如果能一邊看星星一邊喝咖啡那該有多好啊！」據說老闆為了朋友說的這句話而開了這家店

天花板導成圓角營造柔和的空間感

重現昭和3C品質極為精磨豆，使用

手捧咖啡仰望星空

100m² 的建地雖然稱但因為挑高天花扳感偪促，營造出優雅空間

為增添空間的開放感引入自然光，拜2樓天窗所賜早上不需要開燈

無論外觀或內部裝潢多採用木頭、紅磚等自古以來被視為觸感親膚的建材，很少採用樹脂類的化學建材

天然建材

坐在入口附近的位置可以盡情享受窗外的風景，不必擔心窗外視線的植栽佈置跟防窺玻璃十分貼心

我最喜歡的座位♡

透過窗戶可以看到形形色色造訪店家的客人們

古典風格餐椅的紅絲絨椅面雖然復古卻也讓人感受到店家奢華的排場

TRICOLORE 本店
（トリコロール本店）

人人都感到舒服自在的空間

TRICOLORE 本店是坐落在銀座次要道路吾妻通上的獨棟咖啡廳。吾妻通是江戶時代為了改善人口增加造成的都市環境惡化問題，因而新修築的其中一條道路。基本上，銜接主要幹道「銀座通」到次要道路的小路並不多，然而「三原小路」與「GINZA ALLEY」這兩條小路與次要道路巧妙地相互交錯，使吾妻通成為一個生氣蓬勃的空間。佇立其中的「TRICOLORE 本店」建築外觀上採用很有韻味的紅磚外牆、深紅色遮雨棚與厚重的實木旋轉門等，每個細節都選用了足以展現奢華氣度的建材與色調。結合饒富趣味的石板路，這裡彷彿讓人一秒來到法國的街道。

店內精心打造溫馨的休憩空間，滿足各種不同顧客的需求。一

地址　東京都中央区銀座5-9-17

電話　03-3571-1811

營業時間　8點～18點

公休日　無

26

享受奢華氣氛的多元餐點選擇

TRICOLORE 早上八點開始營業，我推薦大家在開始銀座散步行程之前，先來這裡享用豐盛的早餐。早晨套餐的擺盤很有質感，紮實的厚切吐司配上沙拉，感覺像在吃西式套餐一樣。圍邊燙金的純白餐具有種整潔感，令人感到神清氣爽。店家在接受點餐後才用法蘭絨萃取的招牌綜合咖啡口感醇厚芬芳，還略帶甘甜。由服務生提供桌邊服務，在顧客面前將咖啡跟牛奶同時倒入杯中製作的咖啡歐蕾，也是難得的奢華體驗。

樓是將一個寬敞的大空間分割成數個小空間，目的是讓顧客可根據自己的喜好挑選合適的座位。沿著螺旋梯上二樓，這裡被佈置成洋樓華美的客廳風格。充分利用雙層建築結構裝設了天窗，打造出在銀座十分罕見、有自然光灑落的明亮空間。從壁爐、採光，甚至座椅布料等細節皆可看出店家對歐式設計的講究。

街道呈網格狀排列，
很好走，也適合散步♪

出門　開心

CITY

有樂町

大手町、丸之內、有樂町三個區域
合稱「大丸有」，是東京都內
最早進行都市開發的
「東京中心」

感受到
多樣性的有樂町

隔壁大樓
也很漂亮♡

次的
主角

另一方面，
相對於區內許多大企業進駐的丸之內、
有金融街美譽的大手町，日本高度經濟
成長期(1955年～1973年)許多
著名的辦公大樓，都蓋在充滿
庶民氣息的有樂町

JR
有樂町站

日比谷口

GINZA .
YURAKUCHO AREA
YURAKUCHO

STONE

被石材的強度
及安全感溫柔包覆

STONE

町大樓

邊緣的弧度
賦予建築物柔和的印象

復古高雅的
青色磁磚

圓角窗戶
有夠可愛

這裡的地下室也有
一家很棒的咖啡館叫
「Hamanoya Parlour」
(はまの屋パーラー)

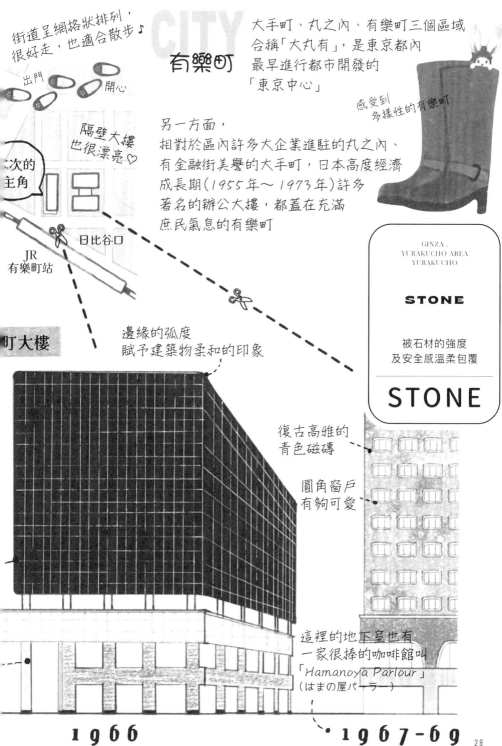

1966

1967-69

大樓入口大廳有許多「永不過時」的經典設計

HALL
大廳

高雅的光澤感

用來作為強調色的黑磁磚超摩登

必看！！！

不鏽鋼鏡面拋光扶手

完美融合銳利直線與奔放曲線的原創設計

陶板磚

燒製過程中釉藥不均勻分布的現象，讓磁磚散發出陶器獨有的存在感

由於第一代老闆的老家經營石材行，因此在有樂町大樓1966年竣工的同年，開了這家結合石材展示間與咖啡館的喫茶店，目前由第一代老闆的孫女繼承，成功打造出新舊完美融合的空間

BUILDIN
60年代建築

由三菱地所設計、兩棟相鄰的建築，雖然是辦公大樓，但印象中空間設計充分展現人性尺度，令人倍感親切

拿到時尚的

「石頭色」火柴盒♡

洒紅色的玻璃帷幕有滿滿的昭和風，但這可是60年代時最新銳的設計

白色大理石柱散發奢華感，醞釀出車站的「站前風格」

HISTORY
石頭喫茶店

本次的主角是坐落於有樂町大樓1樓的「STONE」

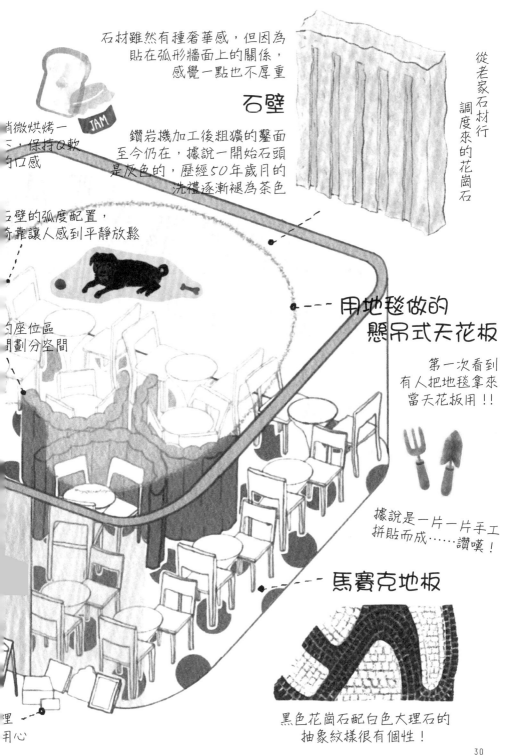

石材雖然有種奢華感，但因為貼在弧形牆面上的關係，感覺一點也不厚重

石壁

鑽岩機加工後粗獷的鑿面至今仍在，據說一開始石頭是灰色的，歷經50年歲月的洗禮逐漸褪為茶色

從老家石材行調度來的花崗石

肖微烘烤一下，保持Q軟的口感

石壁的弧度配置，等靠讓人感到平靜放鬆

用地毯做的懸吊式天花板

第一次看到有人把地毯拿來當天花板用！！

勺座位區區劃分空間

據說是一片一片手工拼貼而成……讚嘆！

馬賽克地板

黑色花崗石配白色大理石的抽象紋樣很有個性！

里用心

30

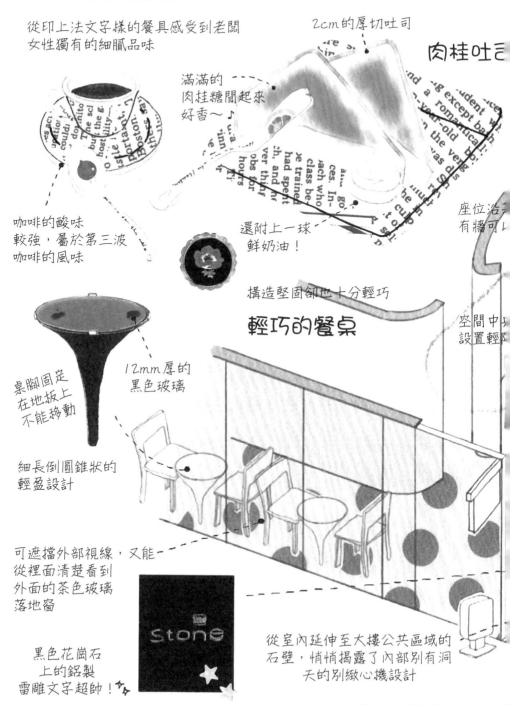

從印上法文字樣的餐具感受到老闆女性獨有的細膩品味

2cm的厚切吐司

肉桂吐ョ

滿滿的肉桂糖聞起來好香～♪

咖啡的酸味較強,屬於第三波咖啡的風味

還附上一球鮮奶油!

座位沿著有牆可以

構造堅固卻也十分輕巧

輕巧的餐桌

空間中設置輕巧

12mm厚的黑色玻璃

桌腳固定在地板上不能移動

細長倒圓錐狀的輕盈設計

可遮擋外部視線,又能從裡面清楚看到外面的茶色玻璃落地窗

stone

黑色花崗石上的鋁製雷雕文字超帥!

從室內延伸至大樓公共區域的石壁,悄悄揭露了內部別有洞天的別緻心機設計

銳利簡約的招牌

門外的小看板營造出讓顧客輕鬆踏進店的氣氛,從這裡就能感受到老闆的溫暖

STONE（ストーン）

GINZA, YURAKUCHO AREA YURAKUCHO
STONE

融合手工藝與工業製造技術的空間

有樂町一帶，有許多日本高度經濟成長期時建造的建築傑作。其中之一便是洋溢昭和風情的有樂町大樓。從入口大廳一整面摩登的磁磚牆與樓梯的扶手，就能感受到工匠的精湛工藝。自有樂町大樓啟用以來持續經營至今的「STONE」，起初是第一代老闆的老家經營石材行，想規劃結合展示間兼咖啡館的空間而開了這家店。

一路進店裡，你會立刻對這片以石材營造出厚實感和現代設計之間取得完美平衡的清新空間感到驚艷。一片一片手工拼貼的地板、穩穩固定在地板的倒圓錐型玻璃桌等，設計者發揮老舊、堅硬建材的強度及質感的同時，又不會讓人覺得冰冷或過時的設計巧思，在店內隨處可見。一般而言，一整面石牆雖然能凸顯奢華感，

<div>

地址 東京都千代田区有楽町1-10-1 有楽町ビル1階

電話 03-3213-2651

營業時間 週一～週五8點～20點；週六11點～18點；週日、國定假日11點30分～18點

公休日 無

</div>

越來越多肉桂吐司的忠實粉絲

自第一代老闆的孫女接手經營STONE後，陸續推出水果三明治、肉桂吐司等深受女性跟小孩喜愛的餐點。肉桂吐司上厚厚一層肉桂吃進嘴裡，香氣在口中擴散開來十分療癒。據說以前法國的餐廳，會把菜單直接刻印在餐盤器皿上，這種餐具上印法文的老派法式風格也很有意思。

走出店外，我想請各位仔細觀察它的茶色玻璃牆。坐在裡面可以清楚地看到外面，但從外面卻看不到裡面。稍微延伸至大樓公共區域的入口石壁及花崗岩招牌，低調地暗示內部空間別有洞天。這種若隱若現的視覺平衡實在精巧。

但一不小心就會給人沈重的空間印象。然而，STONE採用單色調、馬賽克地板等抽象圖案的俐落設計，將素材各自的優點發揮到淋漓盡致非常精彩。

建築memo

凸顯石材的魅力

如同店名「STONE」，這家店最大的特色就是石壁。其採用的「稻田石」，是岩漿於地底深處經冷凝而形成的一種花崗岩，需要漫長的時間方可生成，因此這種石材擁有一種不隨時光流逝而褪色的魅力。然而，石頭乃天然素材，即使來自相同產地，質感卻大不相同，要加工得漂亮絕非易事。我想，能將各有千秋的石板相互連接成壁，完美展現出每一面，形塑出這片「STONE空間」，無疑是設計師和工匠品味與技術的結晶。

「這裡真的是銀座嗎?」

2種醬料可以變換口味

tomato　basil

雖是番茄醬
但蠻辣的

「一種奇妙的漂浮感…」

法國移民的
家常燉菜

秋葵濃湯

濃如醬料的
鮮美滋味
吃了會上癮!

從牆面的綠意
我受到自然與
季節更送

室外也有吧台席

滿滿膠原蛋白的
雞湯＋炒蔬菜

添加9種香料

雞翅

啤酒

坐在戶外區
來杯生啤
超讚～!!

BRAU MEISTER

- 利用美國工廠的
舊材料跟酒桶
做成桌子等
古董風家飾

、左右牆面為
畫廊的展示空間

手縫的月光莊商標

、可進行現場音樂會
的音響設備

如「月亮」般
黃澄澄的店卡

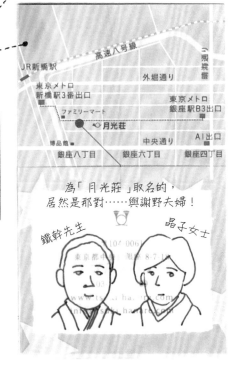

高速八号線

JR新橋駅

東京メトロ
新橋駅3番出口

外堀通り

東京メトロ
銀座駅B3出口

ファミリーマート

博品館

月光莊

中央通り

A1出口

銀座八丁目　銀座六丁目　銀座四丁目

創立於1917年的老店

月光莊畫材店

月のはなれ

像「金春小路」
這種在大樓夾縫
中的小巷至今仍在

月之離館所在的銀座7～8
丁目是東京大轟炸下倖存的
區域,至今仍保留著戰前的
街景

因為想創造一個像當年
「月光莊沙龍」那樣自由交流的
空間,於是誕生了這家店

為「月光莊」取名的,
居然是那對……與謝野夫婦!

鐵幹先生

晶子女士

「可以從
二樓按對講機
詢問有沒有
空位!」

招牌迎接客人♪

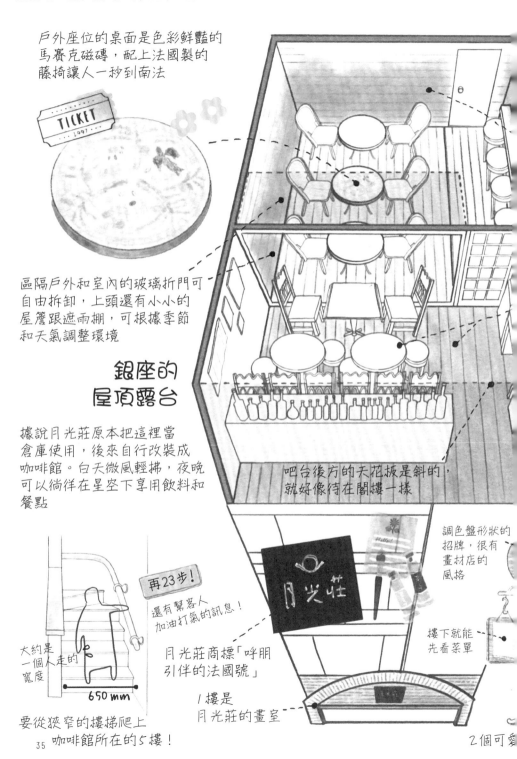

戶外座位的桌面是色彩鮮豔的
馬賽克磁磚，配上法國製的
藤椅讓人一秒到南法

TICKET · 1997 ·

區隔戶外和室內的玻璃折門可
自由拆卸，上頭還有小小的
屋簷跟遮雨棚，可根據季節
和天氣調整環境

銀座的
屋頂露台

據說月光莊原本把這裡當
倉庫使用，後來自行改裝成
咖啡館。白天微風輕拂，夜晚
可以徜徉在星空下享用飲料和
餐點

吧台後方的天花板是斜的，
就好像待在閣樓一樣

調色盤形狀的
招牌，很有
畫材店的
風格

月光莊

再23步！

還有幫客人
加油打氣的訊息！

月光莊商標「呼朋
引伴的法國號」

樓下就能
先看菜單

大約是
一個人走的
寬度

650 mm

1樓是
月光莊的畫室

要從狹窄的樓梯爬上
咖啡館所在的5樓！

35

2個可愛

月之離館（月のはなれ）

GINZA, YURAKUCHO AREA　GINZA

TSUKINOHANARE

老字號美術用品店「月光莊」畫室，屋頂改裝成咖啡館

創業於大正6年（1917年）的美術用品店「月光莊」，自創業以來，一直是許多知名詩人、畫家、建築師、歌舞伎演員等文人雅士的愛店。所有店裡陳列販售的商品，如畫具、畫筆、素描本或寫生包等，都是出自職人工匠之手的原創商品。而復刻「月光莊」沙龍的「月之離館」於2013年開幕。

擺設在馬路邊的調色盤狀招牌為該店地標。進入以磚造外牆特色著稱的月光莊大樓畫室所在的1樓，再從一旁的樓梯上樓，一個讓你難以置信自己身在銀座、有如祕密基地般的隱密空間便映入眼簾。結合牆面展示的藝術品，讓人體驗到文化人的風雅，這間喫茶店實在太享受了！綠意盎然的露台座位區讓人即使身在都會，依然

地址	東京都中央区銀座8−7−18 月光莊ビル5階
電話	03−6228−5189
營業時間	14點～23點30分（週日、國定假日14點～21點）※請參照官網公布之「本日營業時間」
公休日	無

36

音樂藝術與美食的雙重饗宴

開設這家咖啡館的是「月光莊」創辦人的孫子，也就是第三代老闆。之所以開這家咖啡館，主要是想喚回當年那個文人雅士匯聚、共享音樂與美食的「月光莊」。店裡的古董地板和家具，讓人想起現任老闆年輕時旅行過的美國。

這裡的餐點採用了源自路易斯安那州「克里奧爾美食」的烹飪風格，融合了北美與南美的飲食文化及義大利菜。菜單品項豐富，從無酒精飲料到酒類一應俱全，提供既非咖啡館、也非酒吧的多元選擇。菜單中隨處可見的幽默小語，例如「朋友啊！願幸福多如繁星」（友よ、星の数ほど幸せを）也能撫慰你的心靈。當中尤其受歡迎的是新月形狀的「月亮檸檬蛋糕」。另外，也很推薦「與謝野藍月」，這是一款用為月光莊取名的詩人與謝野晶子所命名的調酒。晚上八點以後，還有現場演奏的音樂會可聆聽，能夠坐在盛夏銀座蛋黃區的屋頂露台，喝上一杯生啤酒，實在太暢快了！

能與大自然產生連結，這種心曠神怡的感覺實在美妙。微風輕拂在臉上，夜晚星空閃耀，一股奇妙的漂浮感油然而生。

非常memo

銀座的空中綠洲

位於大樓屋頂上的月之離館，設置了身處都市卻開放感十足的戶外露台，以及能自由開關的玻璃折門，是個可真實感受大自然及時序更迭的珍貴地方。像銀座這種大樓櫛比鱗次的都會區，把樓層蓋高可確保土地容積，是有效利用土地的標準手段。儘管我們的生活及工作場域會因爲蓋高樓而離開地面，但如果是能夠感受到陽光、風、花草生長狀態的屋頂空間，應該會非常舒服。

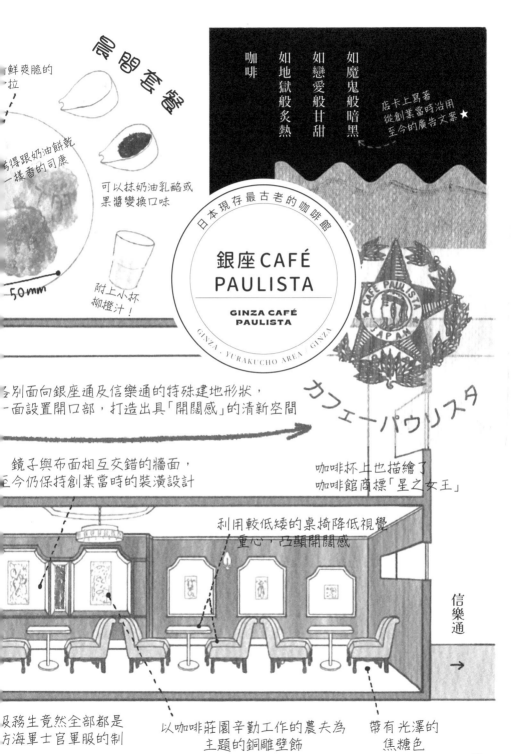

晨間套餐

「鮮爽脆的」拉

与得跟奶油餅乾一樣香的司康

可以抹奶油乳酪或果醬變換口味

50mm

附上小杯柳橙汁！

咖啡

如魔鬼般暗黑
如戀愛般甘甜
如地獄般炙熱

店卡上寫著從創業當時沿用至今的廣告文案★

日本現存最古老的咖啡館

銀座CAFÉ PAULISTA

GINZA CAFÉ PAULISTA

GINZA・YURAKUCHO AREA・GINZA

カフェーパウリスタ

各別面向銀座通及信樂通的特殊建地形狀，一面設置開口部，打造出具「開闊感」的清新空間

鏡子與布面相互交錯的牆面，至今仍保持創業當時的裝潢設計

咖啡杯上也描繪了咖啡館商標「星之女王」

利用較低矮的桌椅降低視覺重心，凸顯開闊感

信樂通 →

及務生竟然全部都是方海軍士官軍服的制

以咖啡莊園辛勤工作的農夫為主題的銅雕壁飾

帶有光澤的焦糖色

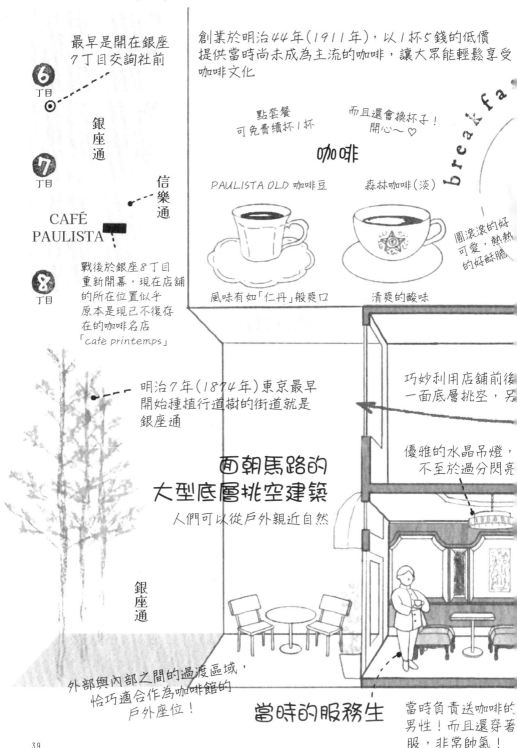

最早是開在銀座
7丁目交詢社前

6 丁目 ◎

銀座通

7 丁目

信樂通

CAFÉ
PAULISTA

8 丁目

戰後於銀座8丁目
重新開幕，現在店舖
的所在位置似乎
原本是現已不復存
在的咖啡名店
「café printemps」

明治7年(1874年)東京最早
開始種植行道樹的街道就是
銀座通

面朝馬路的
大型底層挑空建築
人們可以從戶外親近自然

銀座通

外部與內部之間的過渡區域，
恰巧適合作為咖啡館的
戶外座位！

創業於明治44年(1911年)，以1杯5錢的低價
提供當時尚未成為主流的咖啡，讓大眾能輕鬆享受
咖啡文化

點套餐
可免費續杯1杯

而且還會換杯子！
開心～♡

咖啡

PAULISTA OLD 咖啡豆

森林咖啡(淡)

圓滾滾的好
可愛，熱熱
的好酥脆

風味有如「仁丹」般爽口

清爽的酸味

巧妙利用店舖前後
一面底層挑空，另

優雅的水晶吊燈，
不至於過分閃亮

當時的服務生

當時負責送咖啡的
男性！而且還穿著
股，非常帥氣！

銀座 CAFÉ PAULISTA
（銀座カフェーパウリスタ）

GINZA, YURAKUCHO AREA GINZA
GINZA CAFÉ PAULISTA

傳承創業者誠摯心意，遠溯悠長的咖啡歷史

1911年，「銀座 CAFÉ PAULISTA」於銀座7丁目交詢社大樓前開業。當時這棟仿效巴黎咖啡館風格的白色洋樓，不但讓人沉浸在奢華的氣氛裡，再加上價格親民，因而大受歡迎。

儘管說法眾說紛紜，但據說當時「去銀座 CAFÉ PAULISTA喝上一杯巴西咖啡」，衍生出「銀ブラ」一詞。當時門庭若市，天天高朋滿座，卻因為1923年一場關東大地震，整棟洋樓付之一炬。

1943年，他們將事業重心轉至烘豆事業。歷經震後四十年漫長的等待，終於在1970年，由以振興咖啡館為職志的第四代經營者於現址重新開幕。狹長的店鋪前後各自面向銀座通及信樂通，最大的特徵便是活用建地形狀的大型底層挑空及開口部。除了帶有

地址　東京都中央区銀座8-9 長崎センタービル1階

電話　03-3572-6160

營業時間　9點～20點（週日、國定假日11點30分～19點）

公休日　除新年假期之外全年無休

以優惠價格供應奢華咖啡的待客之道

這家店曾於2014年重新改裝過，儘管昭和時期的裝潢已所剩無幾，然而無多餘裝飾的復古空間及店家「期待所有人造訪時都感受到舒適放鬆」的企業理念，始終如一。這家店最吸引人的特色在於其悠久的歷史與代代相傳的暖心服務。努力保留當時的風貌，即使是雅俗共賞的通用裝潢，仍然極具價值。此外，無論何時光臨，全日都能享受到店家提供的豐富餐點。我尤其推薦豐富多樣的早餐，在銀座這樣的蛋黃區，不敢相信花不到日幣一千圓就能享受到這樣的美味，而且還有咖啡免費續一杯的服務。我很高興看到他們在創業初期即以一杯五錢的低價提供優質的咖啡，並始終致力推廣咖啡文化的初心，數十年如一日始終未變。

建築 memo

串連並堆疊
各種回憶的
建築

CAFÉ PAULISTA以競爭對手的半價供應咖啡，在日本以「庶民派喫茶」始祖的身分推廣咖啡文化。雖然曾在關東大地震中店舖遭大火燒毀，戰後又在現址重新營業。目前店裡所使用的餐具、鏡子、壁紙等室內裝潢，都還保留著昔日的風華。讓人幾乎不敢相信是在銀座的平價咖啡及輕食，人人都消費得起的輕鬆氣氛，正是 CAFÉ PAULISTA 自明治時代以來始終深受消費者親睞的原因。

「邀請人們走進建築物」的意圖，更是創造者在強烈意識到建築與都市的連結下，所衍生的設計。在寸土寸金的銀座，還能刻意留出如此寬敞的空間，只能說這種氣魄令人佩服。

PART 2

神田・神保町區域

KANDA.JIMBOCHO AREA

- - - 聖橋

衛接尼古拉堂與
湯島聖堂兩大「聖地」

mAAch ecute
神田萬世橋
＋JR神田萬世橋大樓

秋葉原站

磚造高架橋
超可愛♡ - - -

神田川

JR中央線

JR京濱東北線・JR山手線

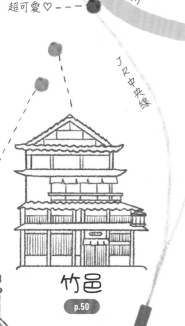

竹邑
p.50

神田站

神田松屋
p.50

手打そば

**欣賞街角建築風華，
探訪二手書街**

神田、神保町區域以二手
書街聞名。這一帶有許多
地方躲過戰火的肆虐，在
此可以盡情享受舊城區的
懷舊氣氛。像是山之上飯
店（山の上ホテル）的午
餐，或老牌純喫茶「Sabor」
（さぼうる）等深受文化人
喜愛的名店也聚集在這一
區。各位可以在逛完書店或
二手書街後，再造訪老字號
店家的蕎麥麵、咖哩飯及甜
點大快朵頤。肯定能填飽你
的胃也滿足你的心。

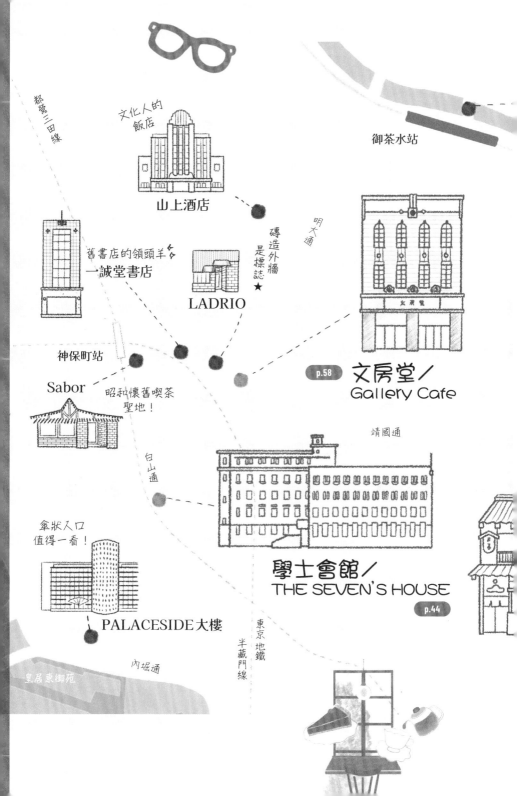

都營三田線

御茶水站

文化人的飯店

山上酒店

明大通

舊書店的領頭羊✧
一誠堂書店

磚造外牆是標誌 ★

LADRIO

神保町站

Sabor

昭和懷舊喫茶聖地！

p.58 文房堂／
Gallery Cafe

白山通

靖國通

學士會館／
THE SEVEN'S HOUSE

p.44

傘狀入口值得一看！

PALACESIDE 大樓

東京地鐵

半藏門線

內堀通

皇居東御苑

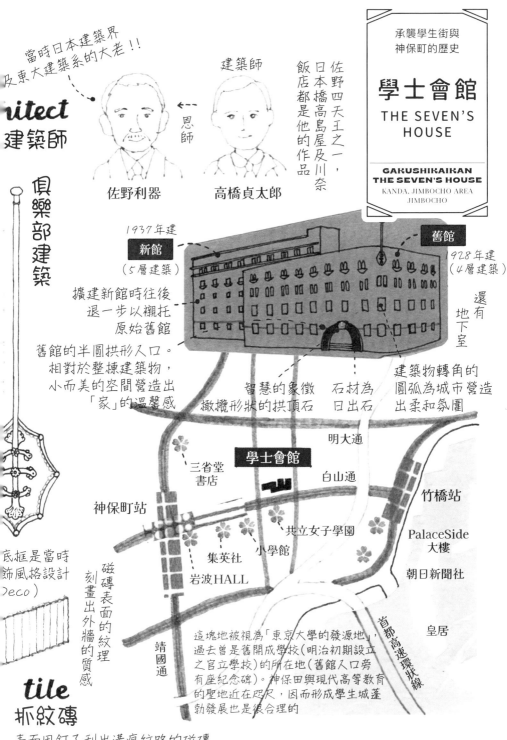

當時日本建築界
及東大建築系的大老！！

建築師
恩師 ←---

建築師

佐野四天王之一，
日本橋高島屋及川奈
飯店都是他的作品

佐野利器　　高橋貞太郎

承襲學生街與
神保町的歷史

學士會館
THE SEVEN'S
HOUSE

GAKUSHIKAIKAN
THE SEVEN'S HOUSE
KANDA, JIMBOCHO AREA
JIMBOCHO

nitect
建築師

俱樂部建築

1937年建
新館
（5層建築）

舊館

1928年建
（4層建築）

還有地下室

擴建新館時往後
退一步以襯托
原始舊館

舊館的半圓拱形入口。
相對於整棟建築物，
小而美的空間營造出
「家」的溫馨感

智慧的象徵
橄欖形狀的拱頂石

石材為
日出石

建築物轉角的
圓弧為城市營造
出柔和氛圍

明大通

三省堂
書店

學士會館

白山通

竹橋站

PalaceSide
大樓

神保町站

共立女子學園

朝日新聞社

集英社

小學館

岩波HALL

皇居

底框是當時
飾風格設計
Deco）

磁磚表面的紋理
刻畫出外牆的質感

靖國通

這塊地被視為「東京大學的發源地」，
過去曾是舊開成學校（明治初期設立
之官立學校）的所在地（舊館入口旁
有座紀念碑）。神保田與現代高等教育
的聖地近在咫尺，因而形成學生城蓬
勃發展也是很合理的

首都高速環狀線

tile
抓紋磚

表面用釘子刮出溝痕紋路的磁磚

44

新館外牆呈現
更銳利、更平整的印象

當時最流行的新藝術風格
「分離派設計」（Secession
Design），整體簡約現代，
部分強調裝飾性

新館則由三菱
地所的建築師
藤村朗設計

external wall
外牆

新舊館同時簡化了簷口及窗框裝飾，展現出高橋貞太郎所追求的簡約樸實建築樣貌

兩個相連的
拱窗為建築物
的外觀創造出
節奏感

不再只供食宿與開會之用，也增加白日的餐廳仍言商言堂、沙龍等交流空間，營造出跟家一樣的溫馨感

舊館的窗戶，樓層越高窗戶尺寸越小，塑造出「上升感」

窗戶的
藝術裝
（Art

不工整溝痕
紋路很有手感

石頭與磁磚之間質地的
差異堆疊出層次感，十分有型

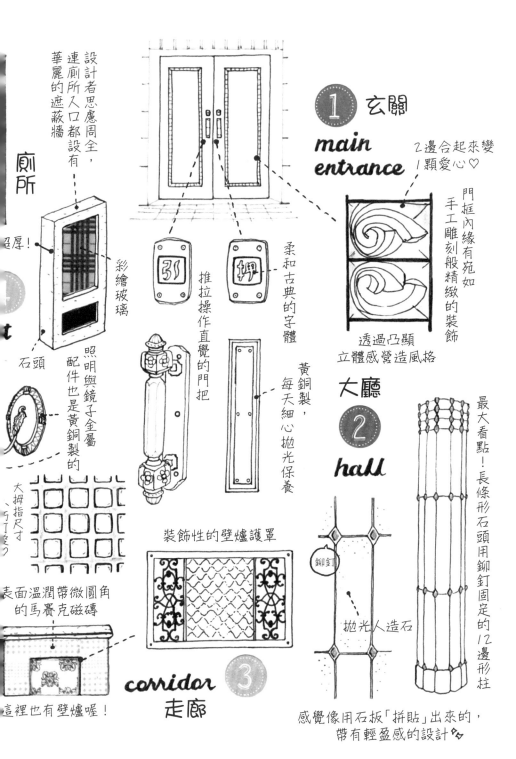

設計者思慮周全，連廁所入口都設有華麗的遮蔽牆

廁所

超厚!

彩繪玻璃

石頭

照明與鏡子金屬配件也是黃銅製的

大拇指尺寸，5寸多？

表面溫潤帶微圓角的馬賽克磁磚

這裡也有壁爐喔!

引　押

推拉操作直覺的門把

柔和古典的字體

黃銅製，每天細心拋光保養

裝飾性的壁爐護罩

corridor 3 走廊

1 玄關
main entrance

2邊合起來變1顆愛心♡

門框凹緣有宛如手工雕刻般精緻的裝飾

透過凸顯立體感營造風格

大廳 2 hall

最大看點!長條形石頭用鉚釘固定的12邊形柱

鉚釘

拋光人造石

感覺像用石板「拼貼」出來的，帶有輕盈感的設計

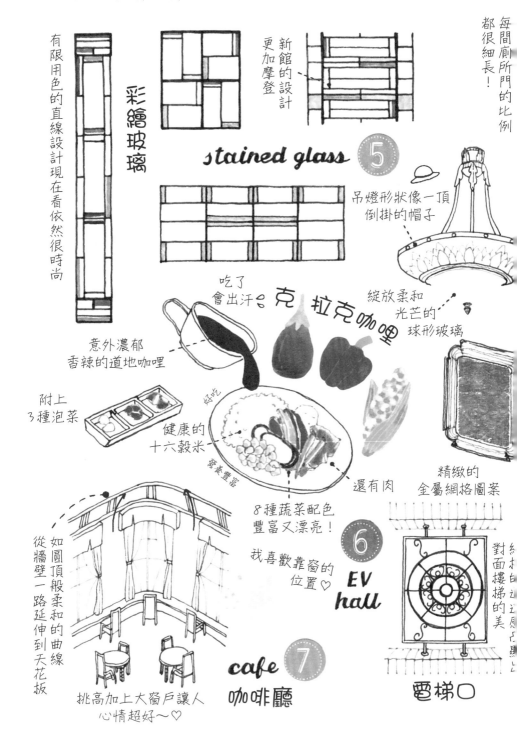

有限用色的直線設計現在看依然很時尚

彩繪玻璃

新館的設計更加摩登

每間廁所門的比例都很細長！

stained glass ⑤

吊燈形狀像一頂倒掛的帽子

吃了會出汗😅　克拉克咖哩

綻放柔和光芒的球形玻璃

意外濃郁香辣的道地咖哩

附上3種泡菜

健康的十六穀米

營養豐富

好吃

還有肉

精緻的金屬網格圖案

8種蔬菜配色豐富又漂亮！

我喜歡靠窗的位置♡

⑥

EV hall

如圓頂般柔和的曲線從牆壁一路延伸到天花板

挑高加上大窗戶讓人心情超好〜♡

cafe ⑦

咖啡廳

結棉白沉這裡色墨上對面樓梯的美

電梯口

學士會館
THE SEVEN'S HOUSE

最先進的現代風格，俐落不失親切

學士會館是為了舊七帝大※1校友會「學士會」會員而建造的建築。第一代的雙層木造建築慘遭大火燒毀，目前的第二代建築則是關東大地震災後復興重建的，因此在結構與防災規劃上都經過深思熟慮，至今仍保持著建築原有的風貌。採用當時罕見的SRC結構※2，外觀走當時最先進的「分離派※3」設計，外部瓷磚牆跟半圓弧形的入口令人印象深刻，當時的設計即使用現代的眼光看，依舊大器優雅。

這座俱樂部建築的興建是以聯誼情感並促進交流為目的，讓會員像「回到家似的倍感親切與安心」。外觀是簡約的磁磚牆，但內部的格局設計則走豪宅風。儘管整體建築有股厚實莊重的氛圍，但內部空間卻意外地自在放鬆，呈現出溫馨如家的氛圍是它的設計特

營業時間

地址　東京都千代田区神田錦町3-28
電話　03-3292-5935
營業時間　10點～19點（咖哩供應時間11點30分～14點）
公休日　無

※1　北海道大學、東北大學、東京大學、名古屋大學、京都大學、大阪大學、九州大學。

※2　意指鋼骨鋼筋混凝土結構工法。為建造沒有樑柱的大空間使用鋼骨支撐，再從外部灌入混凝土厚地包覆住，以避免火災時鋼骨暴露在外導致熔化引發坍塌，此乃地震中學到的教訓。

※3　分離派設計風格（Secession）源自於二十世紀的維也納，其特色在於整體造型融合了簡約的現代風格，並在局部強調裝飾性。

在古典建築裡享用美味咖哩

學士會館一樓的餐廳「THE SEVEN'S HOUSE」，是個擁有寬敞挑高及大片窗戶明亮開放的空間。基本上多為二至四人桌，但也有面向窗戶的吧台座位，坐在那裡很容易沉浸在自己的世界裡，我個人非常喜歡。此外，雕花線板的裝飾也醞釀出濃濃的古典氛圍。

「學士」會館獨有的「克拉克咖哩」由北海道大學的餐廳提供，根據原有咖哩配方加以調整成學士會館的版本。過去，克拉克咖哩普遍被稱之為「飯咖哩」，色彩豐富的各類蔬菜搭配牛肉、十六穀米，還附上漬菜，滿足感爆棚。調味上偏濃郁香辣的大人口味，連裝盤方式也十分高雅。

色。內部裝潢是仿羅馬式及哥德式的折衷設計，空間瀰漫著中世紀的氛圍。在機械化不發達的年代，純手工或許司空見慣，但在今日卻變得稀罕珍貴。這些彰顯工匠精湛工藝的設計在學士會館內比比皆是。每個細節都吸引人佇足欣賞，有時甚至忍不住想伸手觸摸。

神田松屋／竹邑

田川

世橋站遺構

話說回來，JR中央線神田站～
御茶水站之間的舊月台及神田川
沿岸的拱形磚造高架橋都還
保留著萬世橋站的遺構

1914年東京車站啟用之前，
這裡是東京都心的終點站！

原來如此……

竹邑

三角形山牆蓋上屋簷似的
入母屋造屋頂
（歇山頂）

從上面看下來
是這種感覺

宮殿及寺院
都廣泛運用
的結構，形
狀給人威風
凜凜的感覺

由於位處角地，
整棟建築物發揮視覺
焦點的功能

就是
這裡！

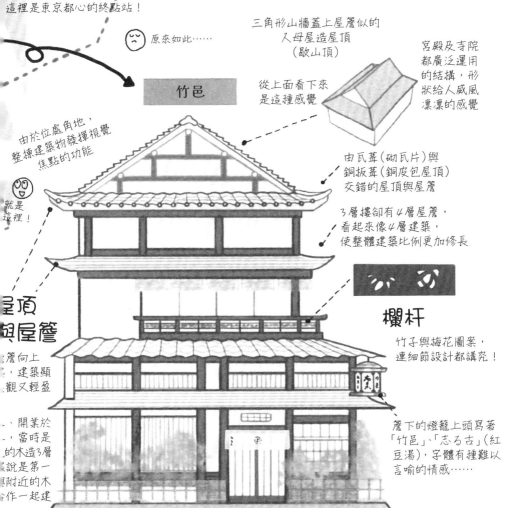

由瓦葺（砌瓦片）與
銅板葺（銅皮包屋頂）
交錯的屋頂與屋簷

3層樓卻有4層屋簷，
看起來像4層建築，
使整體建築比例更加修長

欄杆

竹子與梅花圖案，
連細節設計都講究！

屋頂
與屋簷

簷向上
，建築顯
觀又輕盈

，開業於
，當時是
的木造3層
說是第一
附近的木
作一起建

簷下的燈籠上頭寫著
「竹邑」、「志る古」（紅
豆湯），字體有種難以
言喻的情感……

店鋪的外觀一整片蔥蔥鬱鬱，不僅能感受到四季變化，
也為這一帶街區帶來盎然生氣

昔日的都心

萬世橋站一帶當時被稱為「連雀町」，據說在昭和初期（1926～1944年）這裡是足以與上野、新橋媲美的繁華市區。由於這裡奇蹟似地躲過了東京大轟炸，故部分街區至今仍保留著濃厚的昔日城市氣息

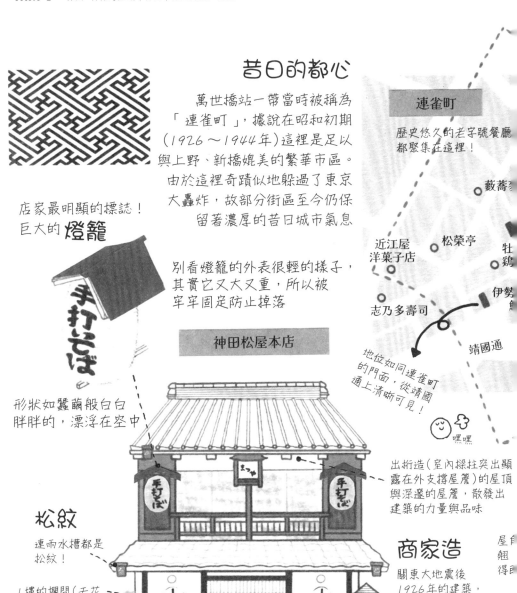

連雀町

歷史悠久的老字號餐廳都聚集在這裡！

薮蕎
近江屋洋菓子店　松榮亭　牡鷄
志乃多壽司　伊勢
靖國通

地位如同連雀町的門面，從靖國通上清晰可見！

嘿嘿

店家最明顯的標誌！
巨大的 燈籠

別看燈籠的外表很輕的樣子，其實它又大又重，所以被牢牢固定防止掉落

形狀如蠶繭般白白胖胖的，漂浮在空中

神田松屋本店

手打そば

出桁造（室內樑柱突出顯露在外支撐屋簷）的屋頂與深邃的屋簷，散發出建築的力量與品味

松紋

連雨水槽都是松紋！

1樓的欄間（天花板與拉門間的通風採光隔屏）是松紋窗，據說以前是嵌彩色玻璃做成西洋彩繪玻璃風格。真是相當摩登的和式設計啊！

麦芽生

商家造

關東大地震後1926年的建築，商人做生意用

入口周圍的植栽為店面增添清新明亮的氣息

屋
翹
得

建築
1930
非常
建築
代老
工師
造的

右邊是入口，左邊是出口，有效區隔動線十分流暢

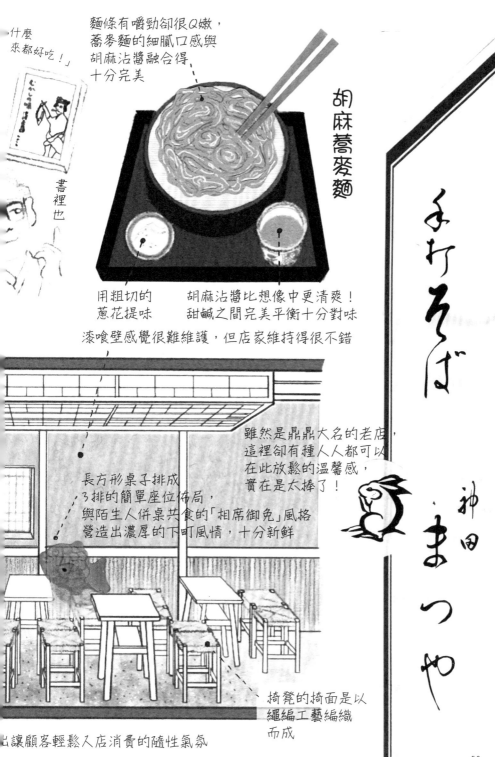

「什麼來都好吃！」

書裡也——

麵條有嚼勁卻很Q嫩，蕎麥麵的細膩口感與胡麻沾醬融合得十分完美

胡麻蕎麥麵

用粗切的蔥花提味

胡麻沾醬比想像中更清爽！甜鹹之間完美平衡十分對味

漆喰壁感覺很難維護，但店家維持得很不錯

長方形桌子排成3排的簡單座位佈局，與陌生人併桌共食的「相席御免」風格營造出濃厚的下町風情，十分新鮮

雖然是鼎鼎大名的老店，這裡卻有種人人都可以在此放鬆的溫馨感，實在是太棒了！

手打そば

神田 まつや

椅凳的椅面是以繩編工藝編織而成

出讓顧客輕鬆入店消費的隨性氣氛

52

筷套背面居然藏有訊息！
這是為了堅守「江戶蕎麥麵」
自明治時代創業以來不變的風味，
對顧客許下的重要承諾

製作蕎麥麵的光景

餐廳後面的廚房空間
可以直接看到師傅在
製作蕎麥麵的模樣

由第二代老闆掛上的
木碗，象徵這家店的
原點，也是讓人感受
到店家自豪的重要擺飾

作家池波正太郎
是這裡的老主顧

「松屋不

誰不紅口！

直線設計

挑高開放的格子天花板

令人印象深刻的吸頂照明，
跟天花板同樣都是格子設計

設計摩登的欄
間窗，由內往
外看別有一番
韻味

竹製半腰壁板是
很棒的裝飾元素

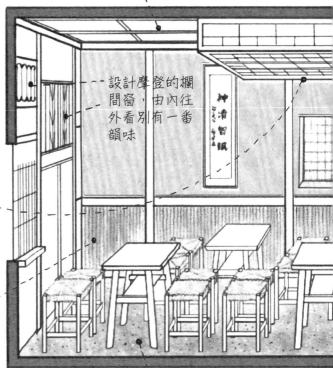

洗石子地板宛如室外的延伸，營造

当店のお子ばは全部手打でございまして
つなぎには鶏卵を使用してございます

本店所提供的蕎麥麵皆為純手工製作，並以雞蛋作為增稠劑

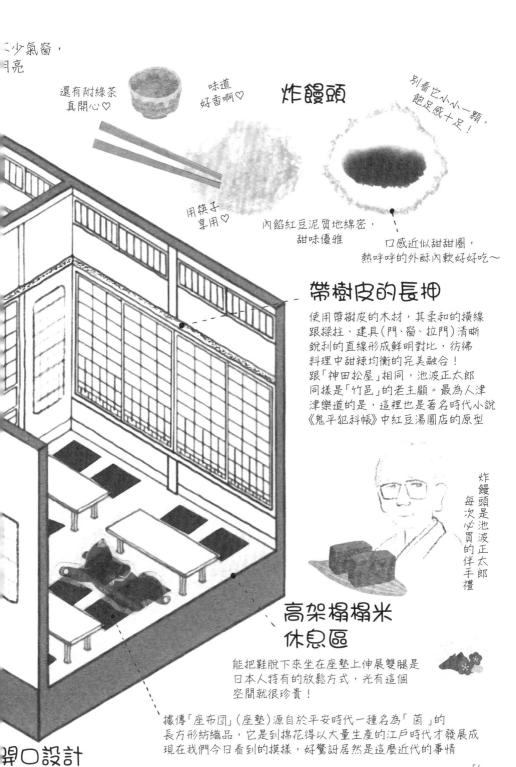

少氣窗，
月亮

還有附綠茶
真開心♡

味道
好香啊♡

炸饅頭

別看它小小一顆，
飽足感十足！

用筷子
享用♡

內餡紅豆泥質地綿密，
甜味優雅

口感近似甜甜圈，
熱呼呼的外酥內軟好好吃～

帶樹皮的長押

使用帶樹皮的木材，其柔和的橫線
跟樑柱、建具(門、窗、拉門)清晰
銳利的直線形成鮮明對比，彷彿
料理中甜辣均衡的完美融合！
跟「神田松屋」相同，池波正太郎
同樣是「竹邑」的老主顧。最為人津
津樂道的是，這裡也是著名時代小說
《鬼平犯科帳》中紅豆湯圓店的原型

炸饅頭是池波正太郎每次必買的伴手禮

高架榻榻米
休息區

能把鞋脫下來坐在座墊上伸展雙腿是
日本人特有的放鬆方式，光有這個
空間就很珍貴！

據傳「座布団」(座墊)源自於平安時代一種名為「茵」的
長方形紡織品，它是到棉花得以大量生產的江戶時代才發展成
現在我們今日看到的摸樣，好驚訝居然是這麼近代的事情

開口設計

欄間

能清楚看穿對面空間的模樣，
可感受得到空間與空間
之間的連續性

開了
非常

「お志る古」（紅豆湯圓）的日文古字

お志る未

當初懷著「如竹子般
快速生長」的想法而
取了這個店名

竹むら

洗石子地板

顆粒分明的石子，
腳踩踏在地板的感覺
既踏實又溫潤，
十分新鮮

日本的茶室中很常出現的
「下地窗」風格開口部。保留
彷彿刻意未塗抹土牆般粗獷的表面，
流露另一種風情

美輪美奐的和式

神田松屋（神田まつや）

KANDA, JIMBOCHO AREA KANDA
KANDA MATSUYA

輕鬆品嚐蕎麥麵名店的和式名建築

萬世橋～須田町一丁目、淡路町二丁目這一帶，當年奇蹟似地從東京大轟炸中逃過一劫。在眾多倖存的老字號商家中，至今仍以古樸優雅氣派莊嚴的建築呈現於世人眼前的，是1926年竣工的「神田松屋」。其建築外觀融合了傳統和風建築與大正時代特有的摩登設計，我們可從一樓的松紋、欄間窗觀察到此一特色。神田松屋經營的蕎麥麵店於1884年創業，這個自江戶時期起代代相傳的好滋味，時至今日依然飄香。利用石磨磨粉的手擀蕎麥麵，麵條的嚼勁恰到好處十分好吞嚥，配上噴香微辣的醬汁再完美不過。

店內的漆喰牆及地板為土面的「土間」等傳統和風裝潢令人印象深刻，但開放式的座位營造出大眾都消費得起的隨性氣氛。由於不開放預約，故經常需要與人併桌，能與偶然同桌的人輕鬆聊上幾句，也是神田松屋的樂趣所在。

地址　東京都千代田区神田須田町1-13

電話　03-3251-1556

營業時間　11點～20點（週六、國定假日營業至19點30分）

公休日　週一

竹邑（竹むら）

KANDA JIMBOCHO AREA KANDA
TAKEMURA

結合優雅與親切的空間與菜單

坐落於「神田松屋」後方的「竹邑」，同樣是當年躲過東京大轟炸的歷史建築。老闆現在依然很珍惜地使用這棟建造於1930年的建築物。儘管這裡沒有明確建築風格，但工匠職人的精湛工藝卻處處展現在細膩的和風建築裡。

入母屋造式的屋頂（歇山頂）看上去像四層建築的屋簷與綠意盎然的植栽，將建築整體氛圍跟比例勾勒得更加輕盈，這是在充分意識到周遭街區之下衍生而來的迷人店舖風貌。店舖位居角地，可以分別從兩個方向清楚看見建築的外觀，這點十分珍貴。

不只是建築物，連菜單自創業以來也從未改變，採購原料的批發商與配方也跟開業當初一模一樣。只要吃下這裡的招牌炸饅頭或栗善哉，就有穿越時空回到昭和時代初期的感覺。

地址	東京都千代田区神田須田町1-19
電話	03-3251-2328
營業時間	11點～20點
公休日	週日、週一、國定假日

建築 memo

從前情侶約會的熱門地點

店門口的燈籠與筷套上寫著「志る古」的字樣，原本意指品項齊全的甜品專門店，然而池波正太郎曾於其著作《散步時總想吃點什麼》（散步のとき何か食べたくなって，麥田出版）中寫下一段文字：「戰前東京的汁粉屋（紅豆湯圓店）無論建築或器皿都散發出獨特的雅緻氣息，這種氣氛很適合男女幽會」。的確，看過「竹邑」的窗戶、建具、欄間與長押等典雅的設計後，與其說它是家甜品店，其實更有高級料亭般溫潤淡然的氣氛，感覺來到這裡就會有一場完美的約會。

一壺茶容量約有3杯，
真開心！☺

玫瑰果茶

立面後方的大樓之
所以向後退，或許是
為了讓大樓本體
不至於太顯眼

雕刻輪廓深刻的立面

文房堂的立面設計相較於其他同時期看板建築※的設計「輪廓更深」，
不愧是勇奪千代田區都市景觀獎，並被指定為景觀都市發展的重要物件！

※關東大地震後興起的一種鋼筋混凝土建築樣式

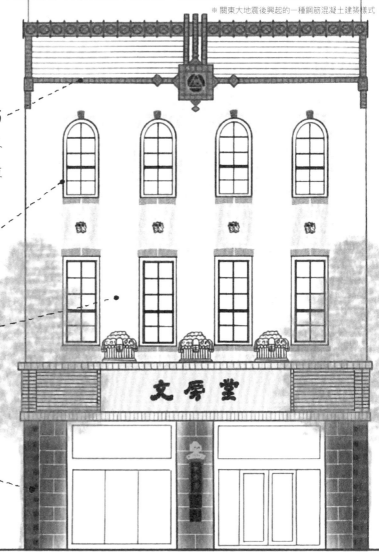

赤陶裝飾

女兒牆上無施釉之
素燒陶瓷裝飾，
霧面的質感很有味道

拱形窗與
拱頂石

大正時代的時髦洋風
設計時至今日同樣
引人注目

抓紋磚

這種表面刮出溝痕紋路
燒製的抓紋磚，是在建
築大師法蘭克洛伊萊特
（Frank Lloyd Wright）
設計帝國飯店之後
才開始爆紅的建材

1樓柱子是以石材
砌成，給人高格調
的視覺享受

以前舊書店街的位置
竟然跟現在完全相反，
真有意思！

建築物正面外牆仍保持大正11年（1922年）竣工當時的模樣，
但背後的建築物是平成2年（1990年）改建的

明治20年（1887年）創業的
老字號美術用品店總部大樓。
過去樓高三層，改建時加高了
樓層數，並採用跳層設計
改建為七層樓建築

店鋪深處設有藝廊
空間，人們可以在享用
← 咖啡的同時欣賞藝術

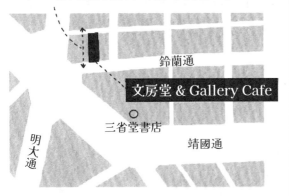

坐在窗邊欣賞窗外行道樹
的鬱鬱蔥蔥，舒服得像
擁有專屬的個人空間

由於這塊土地雙面臨街，可以兩側同時
施工，因此可以在保留正面外牆的狀況
下，順利進行後面大樓的改建工程

鈴蘭通

文房堂 & Gallery Cafe

○
三省堂書店

明
大
通

靖國通

神保町最受歡迎的蛋糕店
STYLE'S CAKES & CO.的
蛋糕♡

覆盆子
巧克力塔

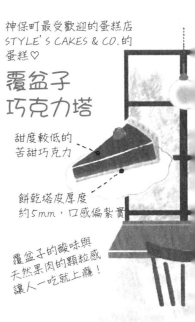

甜度較低的
苦甜巧克力

餅乾塔皮厚度
約5mm，口感偏紮實

覆盆子的酸味與
天然果肉的顆粒感
讓人一吃就上癮！

靠窗的吧台座位只有一排，
相當奢侈

大片穿透的落地開口設計，
提升了空間的開放感及延伸
至室外的連續感

神保町的
正面與背面

文房堂這棟大樓坐落於神保町
傳統商店街「鈴蘭通」上。舊書
店如今主要分布在南邊的「靖國
通」，不過在大正2年（1913年）
神田大火之前，舊書店原本都
是分布在鈴蘭通上，這一側才
是本來舊書店街的正面

文房堂／Gallery Cafe

老字號美術用品店附設咖啡館，提供當地超人氣塔派

歷經百年歲月的洗禮，文房堂的建築外觀如今仍承襲著大正時代的現代設計。除了能看到當時最流行的抓紋磚外牆，還能欣賞到拱形窗、赤陶裝飾以及拱頂石上裝飾藝術風格的設計。這裡是明治二十年（1887年）創業的老字號美術用品店「文房堂」的總部大樓。2003年進行外牆修補工程時，也同步翻新了店內裝潢，然而其古老悠然美好的氣氛卻被完整地保留下來。

三樓的「Gallery Cafe」於2016年開幕，寬敞奢華的空間很難想像這裡竟是美術用品店內附設的咖啡館。館內還規劃了藝廊空間，可以欣賞到不定期舉辦的藝術企劃展。此外，這間咖啡館還可以品嘗到附近最熱門的塔派專門店「STYLE'S CAKES & CO.」的

地址 東京都千代田区神田神保町1-21-1 文房堂
　　　神田本店3階
電話 03-3291-3442
營業時間 10點～18點30分
公休日 除新年假期之外全年無休

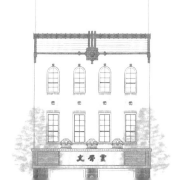

體現文化都市景觀的建築外觀設計

保留了許多著名看板建築的神保町老商店街「鈴蘭通」這一帶，文房堂總部大樓格外引人注目。由於建築結構是當時少有的RC結構（鋼筋混凝土），因此得以在關東大地震時倖免於難，又於東京大轟炸時再度逃過一劫。後來這棟建築因混凝土強度不足原本決定拆除，卻在地方人士及千代田區區公所的請託之下，於1990年決定保留既有建築的正面外牆，拆除後方樓板改建新大樓。

整個神保町就像一座圖書館般，街區散發出濃厚的文化氣息。儘管位處東京都心，其寬闊明亮的公共空間，還有擁有整排美麗行道樹的鈴蘭通等，文房堂總部大樓充分發揮街區與建地特色的建築十分迷人。建築承襲了神保町歷史街區風貌獲得高度的評價，於1992年獲得千代田區「都市景觀獎」，並於2003年被指定為千代田區景觀都市發展的重要物件。

塔派。塔派只在平日供應，每天從店裡新鮮配送兩三種不同口味，還有三明治、熱狗等輕食選擇，這裡很適合午餐或肚子有點餓想吃點心時造訪，是內行人才知道的咖啡館。

文房堂外牆使用了各式各樣大正～昭和初期流行的建材。例如利用陶土原料的柔軟與直線溝槽刻畫出陰影之美的抓紋磚，還有質地比石頭輕盈，卻能實現立體盈裝飾風格的「Terracotta」赤陶裝飾等。鋼筋混凝土結構的建築如果什麼裝飾都沒有，很容易給人過於樸實粗獷的印象。我認為妥善運用建材的質地及裝飾元素，能夠營造出友善可親的氛圍，加深人們對建築物的印象。

淺草區域

ASAKUSA AREA

淺草站

告示牌

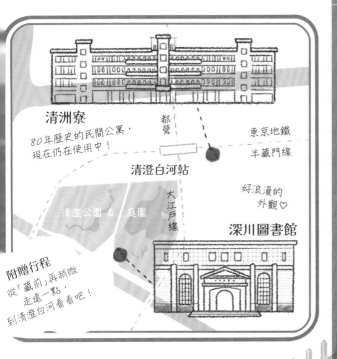

清洲寮
80年歷史的民間公寓，
現在仍在使用中！

都營

清澄白河站

東京地鐵
半藏門線

好浪漫的
外觀♡

大江戶線

清澄公園 & 庭園

深川圖書館

附贈行程
從「藏前」再稍微
走遠一點，
到清澄白河看看吧！

典雅與現代交錯的
精彩建築巡禮

熙來攘往的淺草是個新舊
並存、生氣蓬勃的區域。
這裡可以來場獨一無二的
建築之旅，還能大啖在地
美食。或稍微走遠一些，
何不到清澄白河的「清洲
寮」親身體驗復古建築的
魅力呢？你可以從留存在
街角的近代建築中，遙想
有別於現代的往日風情。
在淺草這個永遠去不膩的
魅力街區，無論是逛觀光
名勝或是探訪私房景點，
都請盡情度過心滿意足的
一天吧！

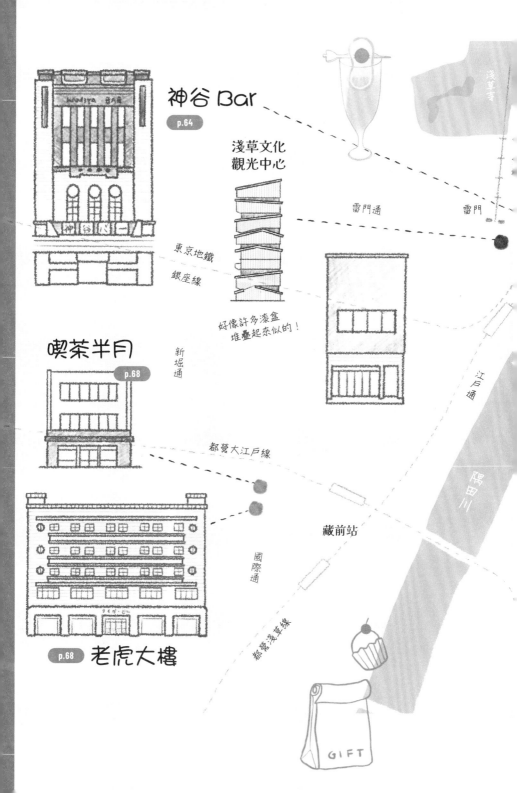

神谷 Bar

p.64

淺草文化
觀光中心

好像許多漆盒
堆疊起來似的！

雷門通

雷門

東京地鐵

銀座線

喫茶半月

p.68

新堀通

都營大江戶線

江戶通

隅田川

藏前站

國際通

p.68 老虎大樓

都營淺草線

GIFT

台

留下任何
又時髦

等著送往各桌的
一整排「電氣白蘭」

仲間世通

馬道通

江戸通

雷門通

吾妻橋

隅田川

店面坐落在雷門通
及馬道通兩條街道
的十字路口上

台桌檯底下
置了間接照明

使用從明治時代流傳
至今的經典「電氣白蘭」
調製而成

電氣白蘭沙瓦

第一口喝起來微甜，有點像「歐樂
納蜜C」，造型跟甜點一樣可愛♡

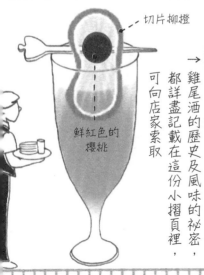

切片柳橙

鮮紅色的
櫻桃

→
雞尾酒的歷史及風味的祕密，
都詳盡記載在這份小摺頁裡，
可向店家索取

電氣白蘭的過往今昔（一）

淺草景觀顏值擔當

內部在東京大轟炸中完全燒毀，幾乎沒遺跡，以前這裡是不是也有如此令人雀吧台空間？

神谷Bar自明治十三年(1880年)開業以來，無論是店址坐落於「台東區淺草1丁目1番地」這等黃金地段，或是其重視垂直與左右對稱的建築外觀，自創業至今一百四十多年來始終保持不變！

能見度的「角地」特色，讓這裡更進一步成為淺草的地標建築

確保四面八方的景觀視野遼闊，可提高建築物

這裡是購票點餐的唷★

電氣

嘶嘶

但接下來喉嚨深處就開始灼熱了起來！！！

外牆採用了當時最新穎的建材「抓紋磚」

三座相連的拱形窗創造出輕盈感

服務生

筆挺的白色襯衫搭配別緻的黑色背心好看得不得了

神谷バー

一看到這棟建築物就知道「啊，淺草到了！」

立面設計受到當時風靡歐洲建築界「表現主義」的影響

車流量很大

神谷Bar（神谷バー）

ASAKUSA AREA ASAKUSA
KAMIYA BAR

招牌「電氣白蘭」，從明治時代延續至今的傳統風味

神谷Bar創業於明治十三年（1880年），是日本第一家西式酒吧。這裡不但是荻原朔太郎等文豪們的愛店，同時也經常在小說情節中登場。提到「神谷Bar」的招牌，首推雞尾酒「電氣白蘭」，創業兩年後就開始製造販售，且配方從發售傳承至今。據說在「電」還十分稀罕的明治時代，所有最新最潮的東西通通取名叫「電氣○○」，「電氣白蘭」也因此而得名。如同名字當中的「白蘭」，這款雞尾酒是以白蘭地為基底，除調入琴酒、葡萄酒、庫拉索酒（橙酒）之外，還添加了藥材，配方至今仍是祕密。液體呈現溫暖澄澈的琥珀色，喝起來帶微微的甜味，一推出就廣受人們的喜愛。不過電氣白蘭的酒精濃度高達30到40度之間，剛推出時，據說啜飲一口，

地址　東京都台東区浅草1-1-1
電話　03-3841-5400
營業時間　11點～21點
公休日　週二

保留大正時代意象的現代空間

神谷Bar的建築外觀及位置跟電氣白蘭相同，從創業至今從未改變。大正十年（1921年）由清水組（現在的清水建設）設計的建築至今仍在使用中。昭和十九年（1944年）東京大轟炸時，神谷Bar的內部全毀，當時的裝潢幾乎已蕩然無存，之後儘管歷經多次翻修，但這裡依然完整保存了大正時代的意象。我幾乎可以想像那排列著一整排電氣白蘭的吧台、準備將酒送至顧客手中的服務生一身筆挺的制服，與餐券式的點餐方式，應該都跟以前一模一樣吧。

平成二十五年（2013年）除了進行以鋼板包覆柱子增加結構耐震的補強工程之外，更進一步將整棟建築分為三層，一樓是酒吧，二樓是供應西餐的「神谷西餐廳」，三樓則是日本料理「割烹神谷」，讓這裡成為更親近顧客、更容易上門光顧的店家。

口中就會產生一股如通電般麻麻的感覺。對酒量比較沒自信的朋友，可以試試「電氣白蘭沙瓦」。加點生啤酒作為電氣白蘭的醒酒水，這種交替著喝的方式是行家的喝法。

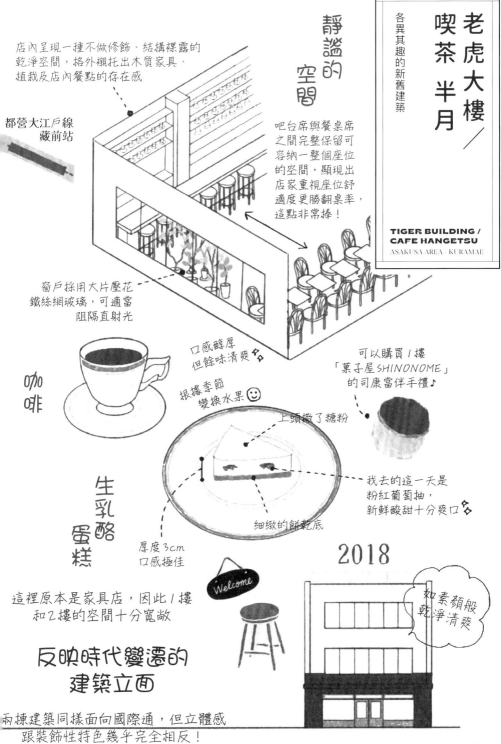

靜謐的
空間

店內呈現一種不做修飾、結構裸露的
乾淨空間，格外襯托出木質家具、
植栽及店內餐點的存在感

都營大江戶線
藏前站

吧台席與餐桌席
之間完整保留可
容納一整個座位
的空間，顯現出
店家重視座位舒
適度更勝翻桌率，
這點非常棒！

TIGER BUILDING /
CAFE HANGETSU
ASAKUSA AREA / KURAMAE

窗戶採用大片壓花
鐵絲網玻璃，可適當
阻隔直射光

咖啡

口感醇厚
但餘味清爽

根據季節
變換水果 ☺

可以購買1樓
「菓子屋SHINONOME」
的司康當伴手禮♪

上頭撒了糖粉

生乳酪蛋糕

找去的這一天是
粉紅葡萄柚，
新鮮酸甜十分爽口

細緻的餅乾底

厚度3cm
口感極佳

2018

Welcome

這裡原本是家具店，因此1樓
和2樓的空間十分寬敞

如素顏般
乾淨清爽

反映時代變遷的
建築立面

兩棟建築同樣面向國際通，但立體感
跟裝飾性特色幾乎完全相反！

68

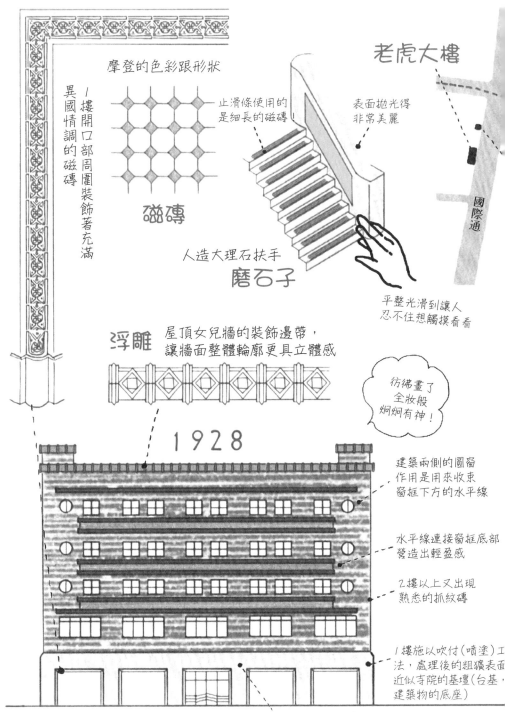

異國情調的磁磚
1樓開口部周圍裝飾著充滿

摩登的色彩跟形狀

止滑條使用的是細長的磁磚

磁磚

老虎大樓

表面拋光得非常美麗

國際通

人造大理石扶手
磨石子

平整光滑到讓人忍不住想觸摸看看

浮雕　屋頂女兒牆的裝飾邊帶，讓牆面整體輪廓更具立體感

彷彿畫了全妝般炯炯有神！

1928

建築兩側的圓窗作用是用來收束窗框下方的水平線

水平線連接窗框底部營造出輕盈感

2樓以上又出現熟悉的抓紋磚

1樓施以吹付（噴塗）工法，處理後的粗獷表面近似寺院的基壇（台基，建築物的底座）

沉穩閃斂的裝飾字體

老虎大樓（タイガービルヂング）／喫茶 半月

戰火中倖存，外觀仍保留昭和初期復古摩登風格

藏前一帶有不少老建築翻新改裝的咖啡館及生活雜貨選物店進駐，因而有「東京布魯克林」的美譽。這一區最值得專程前往參觀的是兩棟面向國際通的建築物，一是興建於昭和初期的「老虎大樓」。

仔細觀察一樓台基與屋簷造型繁複，例如裝飾性極強的陽台、圓窗、浮雕等，設計的細節極為精緻。當年這棟附設電梯的高級出租公寓被人們稱為「金時公寓」，在一整排雙層樓木造建築的商店之中，它的存在顯得鶴立雞群。這棟大樓是關東大地震之後重建的建築物，採地上五層、地下一層的鋼筋混凝土，結構十分堅固，因此挺過二戰時的空襲，至今仍然佇立。1955年進行修復工程，後來被指定為國家及台東區有形文化財。目前一樓是店舖，二樓是辦公

老虎大樓	
地址	東京都台東区蔵前 4-30-7
電話	無 ※非住戶租客禁止進入

喫茶 半月	
地址	東京都台東区蔵前 4-14-11-103
電話	不公開
營業時間	12點～19點
公休日	無

70

風味溫和療癒的生菓子

另一處值得造訪的建築就在距離老虎大樓不遠處，步行即可抵達的「喫茶 半月」。隸屬隅田川畔花屋咖啡「from afar」旗下，最早僅週末營業的「菓子屋SHINONOME」於2018年搬遷至現址，同時在二樓開設「喫茶 半月」。這裡提供各式各樣療癒心靈且風味溫和的烘焙甜點，而且每天一開門就大排長龍。在二樓可以品嚐到僅限內用的生菓子。店內裝潢充分運用了這裡原本是家具店開闊寬敞的空間特性，一整排靠牆吧台席的配置很是壯觀。生菓子口味每天五種，天天變化，每一個都創意無窮，很容易陷入選擇困難。

儘管兩棟建築的外觀相較於老虎大樓較無裝飾性，整體而言樣素且平實。建築物的外觀相較於老虎大樓較無裝飾性，整體而言樣素且平實。

儘管兩棟建築皆面朝國際通，卻早已融入了藏前的街景，兩處同時造訪會讓你察覺兩者的對稱性完全相反，十分耐人尋味。

室，三樓到五樓則為一般住戶使用，因此除了住戶租客之外非相關人員禁止進入。

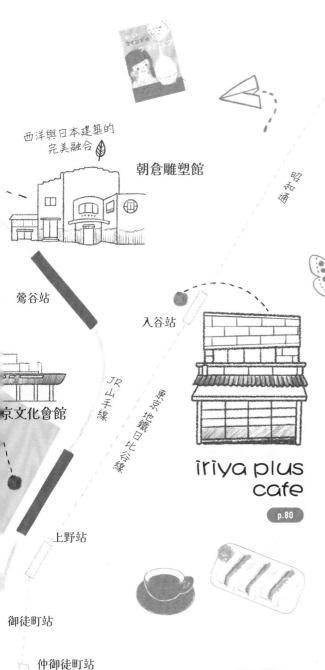

西洋與日本建築的
完美融合

朝倉雕塑館

昭和通

鶯谷站

入谷站

JR山手線

東京地鐵日比谷線

京文化會館

iriya plus
cafe

p.80

上野站

御徒町站

仲御徒町站

※ 從東京都的文京區跨越台東區的「谷中」、「根
津」、「千駄木」三個地區合稱為「谷‧根‧千」

谷根千‧
上野區域

YANESEN.UENO AREA

欣賞藝術與探訪隱密
咖啡館的下町散步

谷根千區域※有許多如森
鷗外紀念館、朝倉雕塑館
等美術館、博物館及藝廊。
而雜貨店、麵包店就隱身
在不經意路過的巷弄裡，
讓人體驗尋寶的樂趣。
尤其東京地鐵千代田線，
從千駄木站往JR上野站方
向的路線可說是藝術散步
的絕佳路線。還有名門東
京大學周遭，也有不少學
生們鍾愛的名店。

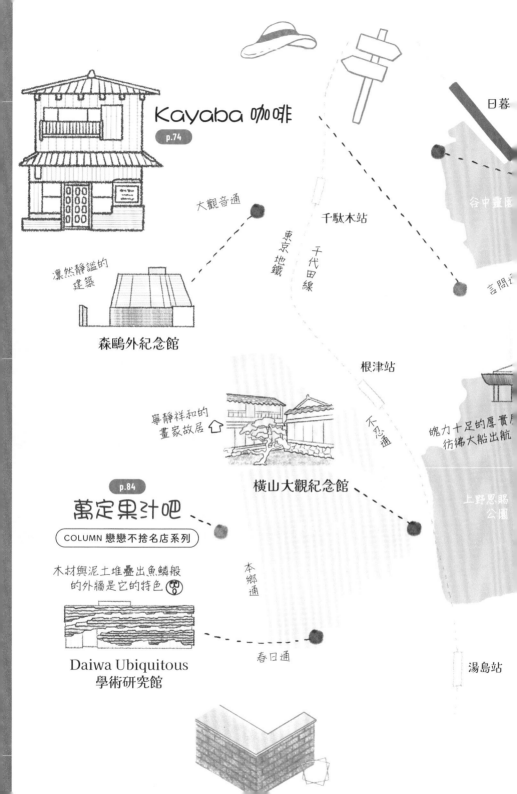

Kayaba 咖啡

p.74

日暮

大觀音通

千駄木站

東京地鐵

千代田線

谷中靈園

言問

凜然靜謐的
建築

森鷗外紀念館

根津站

寧靜祥和的
畫家故居 ⇧

不忍通

魄力十足的厚實
彷彿大船出航

横山大觀紀念館

上野恩賜
公園

p.84

萬定果汁吧

COLUMN 戀戀不捨名店系列

木材與泥土堆疊出魚鱗般
的外牆是它的特色

本鄉通

Daiwa Ubiquitous
學術研究館

春日通

湯島站

ら中的象徵重獲新生

※ Milk Hall 和製語，明治末期～
昭和初期（1905 ～ 1944 年）提
供牛奶、咖啡、麵包跟蛋糕的
輕食店。

營運
咖啡店的人

前一代店主的
家族與地方人士

建造年代為大正5年（1916
年），Kayaba咖啡於昭和13
年（1938年）開業，入口為西
式門，門口設置招牌燈箱及花
圃，呈現出昭和時代喫茶店的
氛圍
平成20年（2008年）進行全面
整修，但無論是外觀、入口招
牌、家具及餐具都原汁原味承
襲了 Kayaba 舊有風格

門口招牌道盡了Kayaba
經營型態從牛奶廳※、
刨冰店、餡蜜專賣店到
成為咖啡店這一路以來
的歷史軌跡

入口大門

這扇門據說出自附近一家曾為知名畫家藤田嗣治
及版畫家棟方志功設計畫框的畫框專賣店
「淺尾拂雲堂」之手

門上的八角窗為其特徵！

2007年Kayaba咖啡店主過世，
原本預計將這棟老房子拆除，
就在生死存亡之際，由推廣
在地老建築保存活化的NPO
非營利組織人士發起活化
再生計劃，在企業、
大學與居民多方奔走
之下，經整修後
重新開幕

集眾人之力讓

裡頭是
NPO辦公室

管理建築物，
提出經營計畫、
實際營運與
提供協助的人

好感人的故事♡

調查
建築物
的人

瓦葺(砌瓦片)的
「寄棟屋根」
(廡殿頂)

大正町家

兩邊環繞的出桁造式
屋簷，懸出至馬路上的
挑簷桁優美有力！

設計
建築物的人

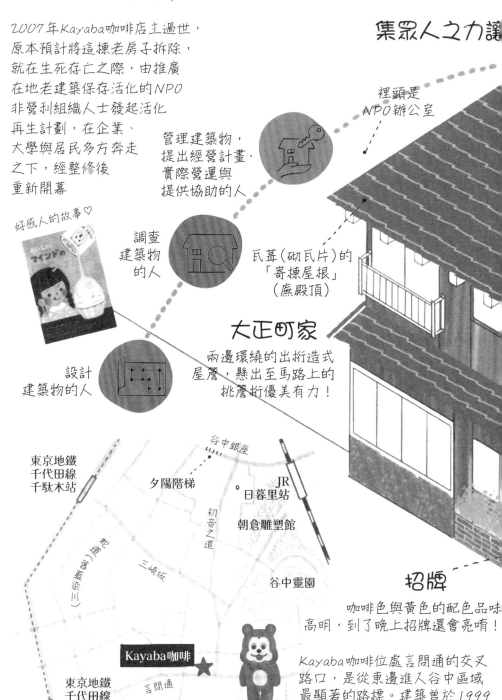

谷中銀座

東京地鐵
千代田線
千駄木站

夕陽階梯

JR
日暮里站

朝倉雕塑館

初音之道

谷中靈園

三崎坂

藍染川(暗渠)

招牌

咖啡色與黃色的配色品味
高明，到了晚上招牌還會亮唷！

Kayaba咖啡

言問通

東京地鐵
千代田線
根津站

KUMA

Kayaba咖啡位處言問通的交叉
路口，是從東邊進入谷中區域
最顯著的路標。建築曾於1999
年獲選台東區景觀大賽街角獎

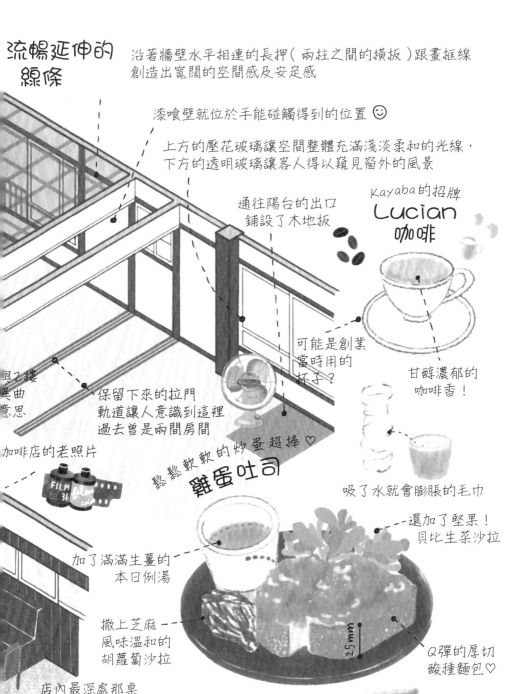

流暢延伸的線條

沿著牆壁水平相連的長押（兩柱之間的橫板）跟畫框線創造出寬闊的空間感及安定感

漆喰壁就位於手能碰觸得到的位置 ☺

上方的壓花玻璃讓空間整體充滿淺淡柔和的光線，下方的透明玻璃讓客人得以窺見窗外的風景

通往陽台的出口鋪設了木地板

Kayaba 的招牌
Lucian 咖啡

可能是創業當時用的杯子？

甘醇濃郁的咖啡香！

與2樓異曲意思

保留下來的拉門軌道讓人意識到這裡過去曾是兩間房間

加啡店的老照片

鬆鬆軟軟的炒蛋超棒 ♡
雞蛋吐司

吸了水就會膨脹的毛巾

還加了堅果！
貝比生菜沙拉

加了滿滿生薑的本日例湯

撒上芝麻風味溫和的胡蘿蔔沙拉

2.5 mm

Q彈的厚切酸種麵包 ♡

店內最深處那桌有唯一的長椅座位！

也沿用以前留下來的！更換桌面

西餐搭配日式餐具很有品味 ✧

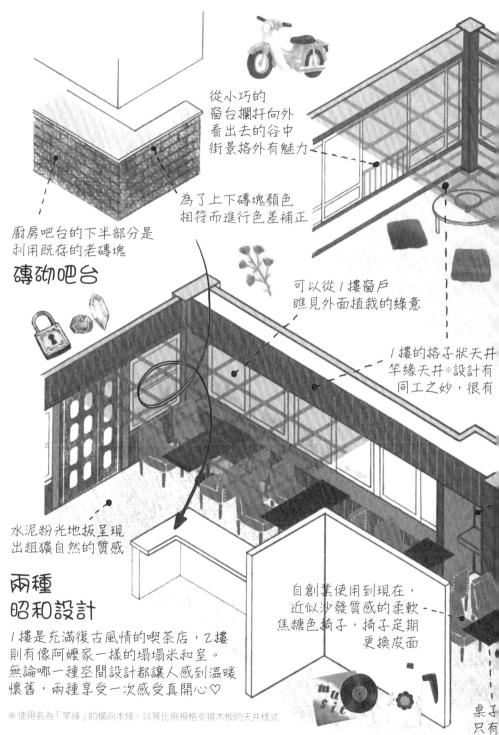

從小巧的
窗台欄杆向外
看出去的谷中
街景格外有魅力

為了上下磚塊顏色
相符而進行色差補正

廚房吧台的下半部分是
利用既存的老磚塊

磚砌吧台

可以從 1 樓窗戶
瞧見外面植栽的綠意

1 樓的格子狀天井
竿緣天井※設計有
同工之妙，很有

水泥粉光地板呈現
出粗獷自然的質感

兩種
昭和設計

1 樓是充滿復古風情的喫茶店，2 樓
則有像阿嬤家一樣的塌塌米和室。
無論哪一種空間設計都讓人感到溫暖
懷舊，兩種享受一次感受真開心♡

自創業使用到現在，
近似沙發質感的柔軟
焦糖色椅子，椅子定期
更換皮面

※ 使用名為「竿緣」的橫向木條，以等比例規格支撐木板的天井樣式

桌子
只有

Kayaba咖啡（カヤバ珈琲）

承襲老店傳統，靈活運用的空間與菜單

瀰漫濃濃懷舊下町風情的谷中一帶，「Kayaba咖啡」的存在格外引人注目。Kayaba咖啡創立於昭和十三年（1938年），第一代老闆的女兒繼承後經營至2006年去世，同年也結束營業。然而，許多民眾表達出對Kayaba重新開張的強烈期待，隨即展開老店復活計畫。NPO法人「台東歷史都市研究會」承租下建築物後，企劃老宅再生活用。由建築師永山祐子負責設計，在保留建築結構、招牌設計、窗框、玄關門等復古趣味的前提下，打造更貼近現代的空間。除了沿用老店留下的椅子、吧台、桌子底座及餐具之外，更忠實重現了當年深受喜愛的「雞蛋三明治」及「Lucian咖啡」的食譜及配方。以咖啡跟可可亞比例各半調配的「Lucian咖啡」降低了

地址　東京都台東区谷中6-1-29

電話　03-5832-9896

營業時間　8點～18點（如週一為國定假日則營業，隔天週二公休）
※營業時間可能會根據日期有所調整

公休日　週一

苦味，微甜滋味讓人忍不住一喝上癮。

歷經多次翻新卻始終不變的舒適感

保留大正五年（1916年）建造的木造雙層町屋的獨特風格，僅針對必要部分進行修復。尤其該建築位處角地，兩面都可以欣賞到出桁造的厚實感令人讚嘆不已。首先，我建議讀者可以從行人穿越道的對面欣賞建築物的全貌。還記得2009年重新開張時，店內整片天花板都貼上黑色玻璃，當時令我留下深刻的印象。

2020年五月店面再度整修後重新開幕，空間裡增添了現在最新的元素，打造出更細膩洗練的空間，然而顧客一踏進這個空間，依然會被整個懷舊氣氛包圍，這種舒服愜意從未改變。二樓放置小矮桌旁的榻榻米房也還保持原狀。窗外明亮的風景令人心曠神怡，衷心推薦各位散步到谷根千時，先到這裡享用過美味早餐後，再踏上城市散步的旅程。

建築memo

老店重生的幕後揭祕

在1986至2001年的十五年之間，谷中這一帶大約有百分之三十的歷史建築物消失了。消失的理由不外乎是繼承問題或建築物本身的安全疑慮等，然而最根本的原因出在龐大的維護費用。儘管Kayaba咖啡也面臨同樣的課題，然而這種由地方非營利組織（NPO）代為租下建築物後出租給咖啡店的經營者，再將店租用來繳交土租的一連串機制，終於成功讓老宅重獲新生。這件事讓我充分體認到，外表光鮮亮麗的建築再生背後，務實社區總體營造的重要性。

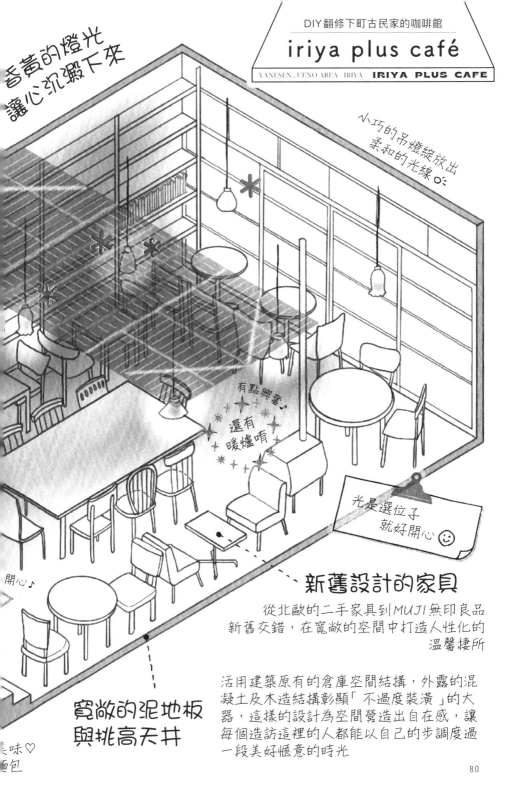

昏黃的燈光
讓心沉澱下來

小巧的吊燈綻放出
柔和的光線

有點興奮♪

還有
暖爐唷

光是選位子
就好開心 ☺

開心♪

新舊設計的家具

從北歐的二手家具到MUJI無印良品
新舊交錯，在寬敞的空間中打造人性化的
溫馨棲所

活用建築原有的倉庫空間結構，外露的混
凝土及木造結構彰顯「不過度裝潢」的大
器，這樣的設計為空間營造出自在感，讓
每個造訪這裡的人都能以自己的步調度過
一段美好愜意的時光

寬敞的泥地板
與挑高天井

美味♡
麵包

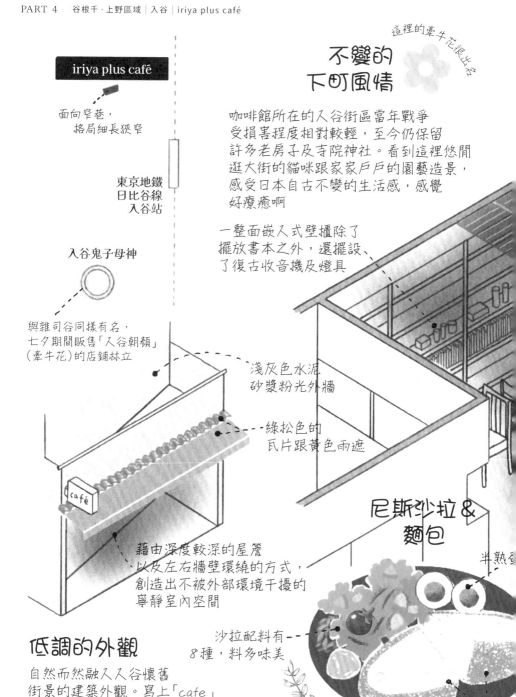

iriya plus café

面向窄巷，
　格局細長狹窄

東京地鐵
日比谷線
入谷站

入谷鬼子母神

與雜司谷同樣有名，
七夕期間販售「入谷朝顏」
（牽牛花）的店鋪林立

這裡的牽牛花很出名

不變的
下町風情

咖啡館所在的入谷街區當年戰爭
受損害程度相對較輕，至今仍保留
許多老房子及寺院神社。看到這裡悠閒
逛大街的貓咪跟家家戶戶的園藝造景，
感受日本自古不變的生活感，感覺
好療癒啊

一整面嵌入式壁櫃除了
擺放書本之外，還擺設
了復古收音機及燈具

淺灰色水泥
砂漿粉光外牆

綠松色的
瓦片跟黃色雨遮

藉由深度較深的屋簷
以及左右牆壁環繞的方式，
創造出不被外部環境干擾的
寧靜室內空間

尼斯沙拉 &
麵包

半熟蛋

沙拉配料有
8種，料多味美

低調的外觀

自然而然融入入谷懷舊
街景的建築外觀。寫上「cafe」
字樣的側懸式招牌小巧不顯眼，
內斂優雅

營養滿分！

濕潤的口感女
自製天然酵母

iriya plus café（イリヤプラスカフェ）

YANESEN, UENO AREA, IRIYA
IRIYA PLUS CAFÉ

為復古氛圍的空間注入新元素

這棟平凡的下町老宅雖然並非典型的日本傳統家屋，但店主第一眼就愛上了它，於是買下了這棟木造老家屋改造成咖啡店。這棟屋齡六十年的兩層建築，過去是作為電子材料行的倉庫使用。曾旅居美國的店主以紐約的咖啡館為範本，自行為老宅進行翻新工程。

在瀰漫濃濃昭和風情的街區中，其藍色與黃色的建築外觀成為引人注目的亮點。

店裡保留了原有土間的泥地板，也充分運用結構外露的挑高天井，創造出空間的開放感，還擺放了從北歐老件到新品等各個不同年代的設計家具，店的風貌會隨著顧客坐的位置而有所不同。店內也放置了店主情有獨鍾的老牌啤酒屋銀座「PILSEN」的椅子，由此

地址　東京都台東区下谷2-9-10
電話　03-6273-1792
營業時間　11點～19點（縮短時間營業）
公休日　週一（如週十為國定假日則營業，隔天週二公休）

講究原料跟烤法的超人氣鬆餅

自2008年開幕以來最受顧客喜愛的招牌餐點，是一片片手工精心烘烤完全無添加的鬆餅。蓬鬆軟綿的鬆餅在口中瞬間化開，好吃到令人心花怒放。除了供應添加鮮奶油跟新鮮水果的甜點鬆餅之外，還有搭配火腿跟起士等比照正餐的鬆餅。菜單裡還有肉餅、湯等豐富的餐點選擇也很吸引人。每一樣都是有益健康的嚴選食材，烹調上也很注重營養均衡。此外，布丁、巴斯克起士蛋糕等甜點種類多元，而且全部都是手工製作。整個空間自在放鬆一點都不拘謹，彷彿溫柔接納每一位訪客般，充滿了溫度。

可見店主對這家店的眷戀程度。室內照明懸掛了各式各樣的小吊燈，讓人不由自主勾起昔日懷舊的和風建築，柔和的暖光療癒又放鬆。

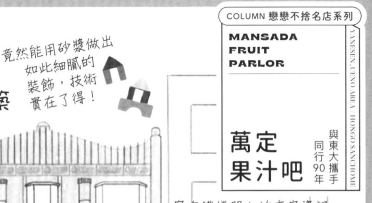

YANESEN, UENO AREA HONGO SANCHOME

萬定
果汁吧

與東大攜手同行90年

竟然能用砂漿做出
如此細膩的
裝飾,技術
實在了得!

看板建築

與
由造型

飾
邸

裏起來
開心…

堅固厚實,存在感超強!

展示櫃

圓形
不銹鋼門把

寫在鐵捲門上的店家資訊,
讓人意識到這裡過去曾經是
一家水果店

果汁吧隔壁是老闆娘的叔叔過去經營的
水果店,使用自家販售的新鮮水果經營當時
蔚為風尚的水果吧,是這家店的起點

水果店

圓99
成
圓」

正對入口的黑色牆面堆疊出
層次感,強烈凸顯視覺焦點

三面設計的
燈箱招牌

配色好摩登

講究顏色跟圖案的棋盤格
市松紋樣地板

可透光又能遮蔽視覺的
垂直條紋長虹玻璃,
這種玻璃很珍貴,
日本國內現在似乎
已經不生產了

廣受眾多東大學生及教授愛戴…

與東大的連結

據說過去人們去東大醫院探病時
都會先在這裡買水果

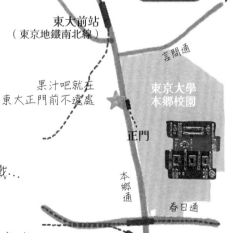

東大前站
(東京地鐵南北線)

言問通

果汁吧就在
東大正門前不遠處

東京大學
本鄉校園

正門

本鄉通

春日通

本鄉三丁目站
(東京地鐵丸之戶線、都營地下鐵大江戶線)

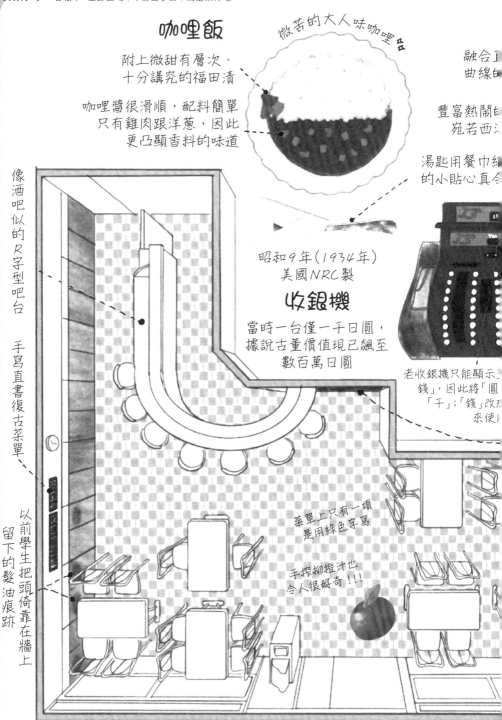

咖哩飯

微苦的大人味咖哩

附上微甜有層次、
十分講究的福田漬

咖哩醬很滑順，配料簡單
只有雞肉跟洋蔥，因此
更凸顯香料的味道

融合Ⅰ
曲線Ⅰ

豐富熱鬧Ⅰ
宛若西Ⅰ

湯匙用餐巾綁Ⅰ
的小貼心真令

昭和9年（1934年）
美國NRC製

收銀機

當時一台僅一千日圓，
據說古董價值現已飆至
數百萬日圓

老收銀機只能顯示Ⅰ
錢」，因此將「圓Ⅰ
「千」；「錢」改Ⅰ
來使Ⅰ

像酒吧似的Ｒ字型吧台

手寫直書復古菜單

以前學生把頭倚靠在牆上留下的髮油痕跡

菜單上只有一項
是用綠色字寫

手搾柳橙汁也
令人很好奇！！！

這裡地質原本就堅固，加上離東大很近順利躲過了空襲，
因此即使歷經90年歲月依然使用中

萬定水果吧（万定フルーツパーラー）

YANESEN, UENO AREA / HONGO SANCHOME

MANSADA FRUIT PARLOR

令人印象深刻的西洋風看板建築

老字號水果吧紛紛結束營業，而位於文京區本鄉東大正門附近，創業於大正三年（1919年）的「萬定水果吧」自2019年起亦長期停業中。該店第三代女店主是一位圍著紅色圍裙戴著眼鏡、電話應對得得體的氣質高雅女士。店名「萬定」是取自創辦的祖父所拜師學藝的「萬惣水果吧」（2012年已歇業）的「萬」，與祖父名字「定二郎」的「定」所組成。

建築融合了昭和初期的時尚元素，以及當時委託施工的木工流行品味，是令人印象深刻的西洋風看板建築。你可以想像當時這一帶盡是和風木造住宅的街區中，這棟建築的存在十分引人注目。然而另一方面，要維護這棟屋齡九十多年的老建築並不容易。過去被

86

招牌餐點是深受眾多學生喜愛的咖哩飯

創業初期菜單以水果飲品為主，但戰後不久，出於想讓學生們填飽肚子的心意才開始供應咖哩飯。女店主說咖哩飯的配方是由她很懂吃的先生研發的，從昭和三〇年代（1955年～）銷售以來從未改變過的好滋味。這款咖哩飯的特色在於淡淡的苦味與獨特鮮味，還有口感滑順的咖哩醬。道地的日式咖哩大受歡迎，擁有許多忠實粉絲。可惜目前長期停業，無法再度造訪著實令人遺憾。然而萬定水果吧講究的設計、復古的裝潢、時尚的建築外觀還有美味的咖哩飯，始終令人難以忘懷。

問起這件事時，女店主說颱風天時漏水嚴重，她必須得提早到店裡清掃，而天花板也是東拼西湊而成，裡頭哪邊出問題也很難得知。儘管如此，她還是表示為了這些長期支持並告訴她「萬定還有開真是太好了！」的客人們，會想方設法繼續經營下去。

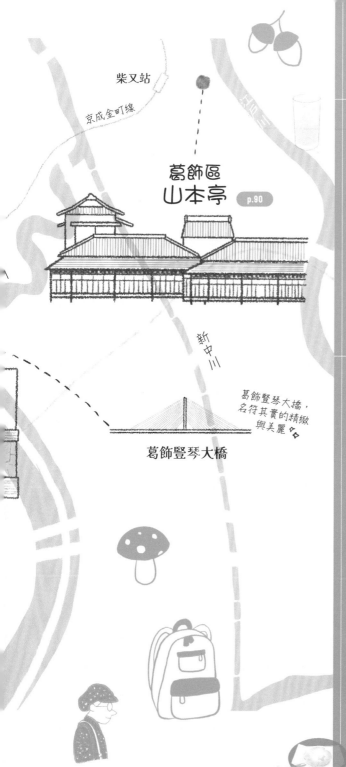

柴又站

京成金町線

葛飾區
山本亭 p.90

新中川

葛飾豎琴大橋，
名符其實的精緻
與美麗

葛飾豎琴大橋

PART 5

墨
田
・
葛
飾
・
江
東
區
域

透過建築緬懷
過去的生活

東京下町風情瀰漫的墨田、
葛飾、江東區域。這裡除
了有許多純喫茶名店之外，
日光街道上還有錢湯「大
黑湯」及「橫山家住宅」，
以及「舊千住郵便局電話
事務室」等反映出人們過
去生活的知名建築都分布
在這一區。從電車車窗可
以看見代表東京的隅田川
跟荒川等等，河岸邊的街
道風景也是一大看點。

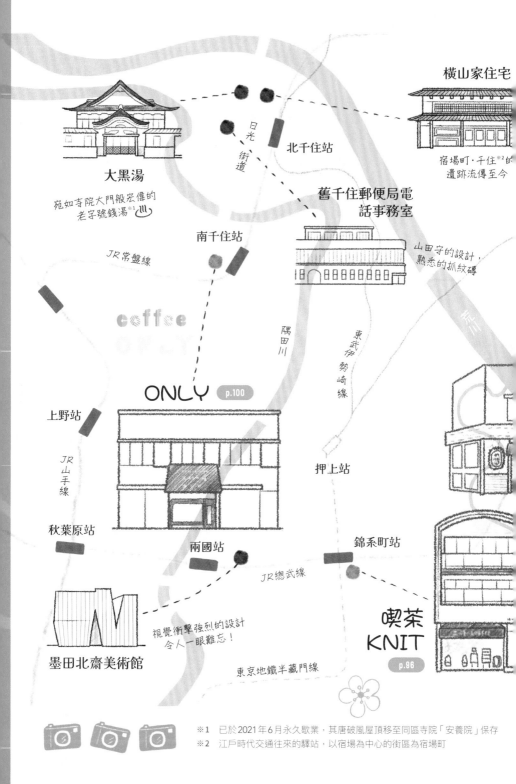

横山家住宅

宿場町・千住[2]的
遺跡流傳至今

大黑湯

宛如寺院大門般宏偉的
老字號錢湯[1] ♨

日光街道

北千住站

舊千住郵便局電
話事務室

山田守的設計，
熟悉的抓紋磚

南千住站

JR常盤線

隅田川

東武伊勢崎線

荒川

ONLY p.100

上野站

JR山手線

押上站

秋葉原站

兩國站

錦系町站

JR總武線

喫茶
KNIT
p.96

墨田北齋美術館

視覺衝擊強烈的設計
令人一眼難忘！

東京地鐵半藏門線

※1　已於 2021 年 6 月永久歇業，其唐破風屋頂移至同區寺院「安養院」保存
※2　江戶時代交通往來的驛站，以宿場為中心的街區為宿場町

精彩！庭園與建築和諧共生

葛飾區　山本亭　KATSUSHIKA YAMAMOTO TEI

SUMIDA . KATSUSHIKA . KOTO AREA　SHIBAMATA

※建築圍牆內的庭園

日本傳統住宅與優雅的庭園

基地面積竟然超過5000m²！房屋整體面積約890m²，以庭園來說空間相當寬敞且舒適。南半邊的和風庭園佔地約410m²，

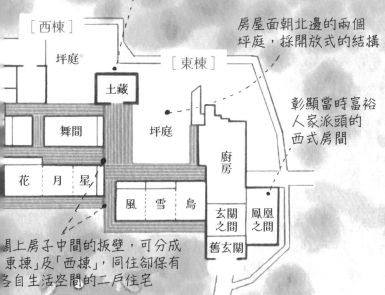

茶室

山本亭中現存最古老的建築物。修築年代不明，但據說在山本家搬到這裡之前就存在了，而且構造還十分堅固完整！

[西棟]

坪庭※

[東棟]

房屋面朝北邊的兩個坪庭，採開放式的結構

土藏

舞間

坪庭

廚房

彰顯當時富裕人家派頭的西式房間

花　月　星

風　雪　鳥

玄關之間

鳳凰之間

舊玄關

闔上房子中間的板壁，可分成「東棟」及「西棟」，同住卻保有各自生活空間的二戶住宅

方向設置（彎意境），的池水面受更寬闊

主庭

在最接近緣廊處掘池，池塘後方種植濃綠的灌木叢並設置築山(假山)及瀑布是最經典的書院庭園的結構

瀑布通常配置於最遠的入江深處，為庭園創造深度和悅耳的聲音

長屋門

武家屋敷(武士宅邸)或庄屋(領主或村長莊園)常見的大門，但大門裡卻隨處可見西洋風格的設計

日本音風景百選

柴又帝釋天一帶傳統叫賣的吆喝聲、
吵雜的參拜香客，還有江戶川矢切
渡船划槳時的聲音、野鳥的鳴叫聲
等聲音環境，都被環境廳（現環境
省）選入日本音風景百選之一

東京都內碩果僅存的渡船，
在沒有橋跟鐵路的江戶
時代，當地農民需要
搭渡船至對岸的
農地務農

渡船

後門

國寶風景‧柴又

寬永6年（1629年）創建的
日蓮宗寺院。柴又帝釋天
在服裝跟表情上比其他
寺院的更有特色，給人
一股親近感

表情很好看！

矢切渡船

江戶川

帝釋天

山本亭

許多不同元素
堆疊在一起，
呈現出豐富的
深度

踏上旅程的
阿寅

參道

葛飾柴又
寅次郎紀念館

瘋癲的阿寅銅像

京成電鐵
柴又站

從京城柴又站到帝釋天約
200公尺的參道上，沿路有
河魚料理、糰子店、紀念品商店
等店鋪林立

想吃鯛魚燒

從池塘各
「入江」(岐
可讓有限
積視覺感

阿寅

「高木屋老舖」在參道
左右兩側都有店鋪，
山本亭提供的點心
也是這裡提供的

艾草糰子

糰子雖小，
但紅豆鋪得滿滿滿！

膾炙人口的
電影《男人真命苦》中
男主角的故鄉！

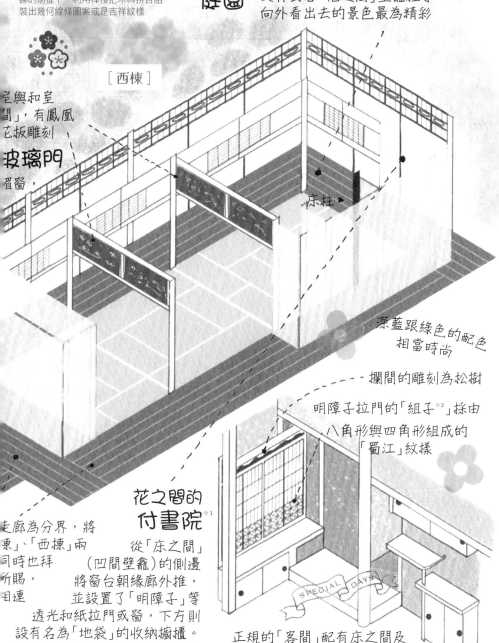

※1 以前的人會利用緣廊光線在外推或內
凹的付書院看書、寫字

※2 日本傳統木工技藝，在不使用一釘一
鉚的前提下，利用榫接把木料拼合組
裝出幾何線條圖案或是吉祥紋樣

書院庭園

日本庭園的設計中，最重視從書院眺望出去的景觀，刻意設計讓人從背對著「花之間」壁龕柱子，向外看出去的景色最為精彩

［西棟］

室與和室
間」，有鳳凰
芒板雕刻

玻璃門

眉窗，

床柱

深藍跟綠色的配色
相當時尚

欄間的雕刻為松樹

明障子拉門的「組子」※2 採由

八角形與四角形組成的
「蜀江」紋樣

花之間的 付書院 ※1

走廊為分界，將
棟」、「西棟」兩　　　　　從「床之間」
同時也拜　　　（四間壁龕）的側邊
所賜，　　　將窗台朝緣廊外推，
相連　　　並設置了「明障子」等
透光和紙拉門或窗，下方則
設有名為「地袋」的收納櫥櫃。
此外，還採用了將窗台內縮進
床之間裡頭的「取込付書院」

正規的「客間」配有床之間及
名為「違棚」的棚架，是日本
傳統住宅中最高級的房間

92

練切

細膩的色澤
與形狀

一點一點
刮下來吃♪

裡頭是紅豆沙餡

冷抹茶

喝起來略帶苦味，
但餘韻清爽

用來區隔和
界線的「扳打
及松竹梅等

帝釋天參道名店「高木屋
老舖」的點心，可以品嚐
到柴又當地特有的好味道
真開心

整排連續的

連續橢圓形的
設計摩登

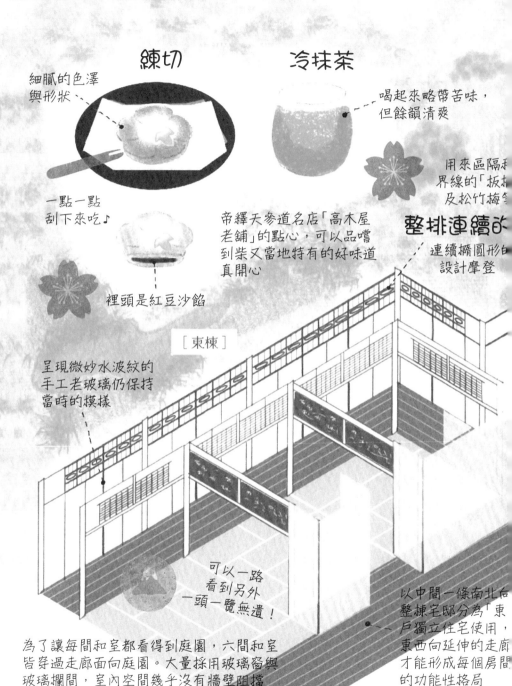

［東棟］

呈現微妙水波紋的
手工老玻璃仍保持
當時的模樣

可以一路
看到另外
一頭一覽無遺！

以中間一條南北向
整棟宅邸分為「東
戶獨立住宅使用，
東西向延伸的走廊
才能形成每個房間
的功能性格局

為了讓每間和室都看得到庭園，六間和室
皆穿過走廊面向庭園。大量採用玻璃窗與
玻璃欄間，室內空間幾乎沒有牆壁阻擋

開放式設計　玻璃拉門的緣廊據說是當時最新穎的建築風格！

葛飾區 山本亭

SUMIDA, KATSUSHIKA, KOTO AREA / SHIBAMATA

KATSUSHIKA YAMAMOTO TEI

傳承大正晚期至昭和時代文化的珍貴住宅建築

「葛飾區 山本亭」是當地相機零件製造商山本一家，自大正晚期至昭和時代四代人的舊居。這裡最早是自江戶時代開始擔任「庄屋」（村長）的鈴木家，務農之餘也在此經營製瓦廠，但後來因關東大地震工廠被迫關閉。於此同時，地震後倖存的山本家第一代經營者山本榮之助為了尋覓新居，便買下了鈴木家舊址改建，並從台東區遷居到柴又。

山本家取得這棟宅邸後自大正十五年（1926年）至昭和五年（1930年）之間歷經數次擴建翻新，才讓山本亭形成今日的樣貌。例如在傳統住宅樣式「書院造」建築裡設置西式房間，以及傳統的「長屋門」內部點綴著各式洋風設計等，這些納入西洋建築

地址　東京都葛飾区柴又7－19－32

電話　03－3657－8577

營業時間　9點～17點

公休日　每月第三個週二（如第三個週二為國定假日則順延至下一個工作日休館）、十二月第三週週二、週三、週四

入場費　100日圓

※1　附著在雨戶外側的緣廊。由於沒有遮風擋雨的牆壁，很容易被雨水淋濕因而被稱為「濡緣」。

※2　池内向池岸凸出的部分，表達出海灣的意境。

元素的和洋融合風格是造訪山本亭時不容錯過的看點。裡頭最古老的建築物是土藏，然而其確切建造年代與建造者至今不詳。

一邊欣賞和風庭園景緻，一邊享用和菓子

這棟面向庭園的寬闊宅邸最強烈的特色，莫過於銜接著整排玻璃窗開放感十足的緣廊。其充分展現出大正晚期至昭和初期典型現代和風建築的特徵。在此之前，一般都是設置障子門直通室外的露天緣廊「濡緣※1」。此外，也因為設置了玻璃窗，即使在寒冷的冬天也能盡情欣賞室外的美景。庭園佔地八百九十平方公尺，儘管面積並不算大，但在庭園深處設置瀑布，前方配置「入江※2」藉以創造深遠的視覺效果。庭園呈現出未過度人工化的自然風情，令人心曠神怡。加上玻璃窗帶來的畫框效果，與建築物一起搭配欣賞時，更能凸顯出庭園之美。

山本亭以書院庭園及和洋完美融合的建築在海外獲得極高評價，美國的《日本庭園專門誌》評選排行榜上，更是年年名列前茅。此外，山本亭也提供甜品及和菓子，讓訪客在充滿雅趣的空間裡一邊欣賞庭園的優美景緻，一邊度過悠閒愜意的時光。

日本建築與庭園

山本亭的庭園與建築體現出日本人獨有、珍惜大自然與四季更迭的細膩美學意識。從面向庭園的寬敞和室跟緣廊，可以欣賞到濃密的綠意蔓延、從庭園深處瀑布流入池塘的水聲與新鮮苔蘚的香氣。另外，小巧摩登的楣窗、整排明亮的玻璃門與借用的自然融為一體的絕妙風景也非看不可，不容錯過。另外也能親身體驗自然與建築融合的魅力。

喫茶 KNIT

SUMIDA KATSUSHIKA KOTO AREA · KINSHICHO

廣受男女老幼喜愛的療癒聖地

甜美的蛋香

一刀劃下，熱氣瞬間
瀰漫在鬆餅上頭

厚煎熱鬆餅

表面出乎意料的
平滑，酥脆的口感
更是一絕

得小火慢煎到
麵糊全熟，表面還不能焦，
所以一次只能煎三份，根本
是職人技藝的結晶

潤卻
鬆，
好吃♡

少發的彈簧彈性
太好，讓我一坐就
名進去!!

把真的樹葉
燒進磁磚裡
非常漂亮

特有的立體牆面
營造奢華感

女的黃金
且視線等
顧客不必
巧妙營

0cm，
享到較

看起來很像用
橘色小石頭鋪成的
明亮地板

每一桌旁邊的胭脂紅腰牆可以
與隔壁桌清楚隔出界線，
完全獨立的個人空間帶來安全感

每一桌都是包廂

男性工作人員穿著
符合店名KNIT的
「針織」背心制服
★

KNIT的主題色就是胭脂紅，
除了是女店主鍾愛的顏色之外，
還有另一個優點是耐髒

珍惜昔日走過的
點點滴滴…

96

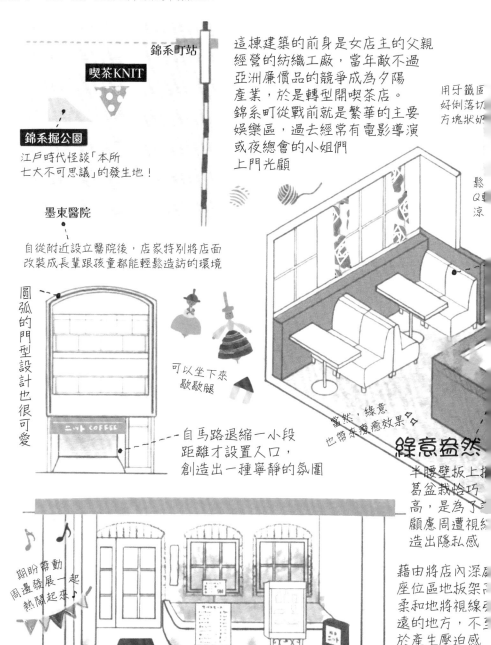

錦系町站

喫茶KNIT

錦系掘公園

江戶時代怪談「本所
七大不可思議」的發生地！

墨東醫院

自從附近設立醫院後，店家特別將店面
改裝成長輩跟孩童都能輕鬆造訪的環境

圓弧的門型設計也很可愛

二+ト COFFEE

可以坐下來
歇歇腿

自馬路退縮一小段
距離才設置入口，
創造出一種寧靜的氛圍

這棟建築的前身是女店主的父親
經營的紡織工廠，當年敵不過
亞洲廉價品的競爭成為夕陽
產業，於是轉型開喫茶店。
錦系町從戰前就是繁華的主要
娛樂區，過去經常有電影導演
或夜總會的小姐們
上門光顧

用牙籤盾
好倒落切
方塊狀奶

鬆
Q
涼

當然，綠意
也帶來療癒效果

綠意盎然

半腰壁板上排
葛盆栽恰巧
高，是為了
顧慮周遭視線
造出隱私感

藉由將店內深層
座位區地板架高
柔和地將視線
遠的地方，不至
於產生壓迫感

期盼帶動
周邊發展一起
熱鬧起來

入口 從花盆、招牌、食物模型展示櫃、植栽到地墊，
處處是巧思，將入口妝點得熱鬧非凡

喫茶 KNIT（喫茶ニット）

充滿女店主巧思的內部裝潢

昭和四十年（1965年）喫茶KNIT開業之前，這裡的前身是一間針織工廠。轉型時無論如何都想至少把名字保留下來，故取名「喫茶KNIT」。錦系町在當時是供人尋歡作樂的娛樂區，剛開幕時店內裝潢的風格金碧輝煌，對女性顧客一個人踏進店面消費實在不太友善。後來女店主的父親過世，再加上受地震波及建築物結構受損，故於昭和五十年（1975年）改建成現在的三層樓建築。

女店主將裝潢委託一位橫濱國立大學畢業、品味出眾的室內設計師。設計師偕同女店主觀摩青山、赤坂及銀座等各式各樣店舖的裝潢案例，最終決定走浪漫風格，除了希望大量採用紅磚之外，也想多點綠意妝點整個空間。首先最引人注目的，是從馬路往後退一

地址　東京都墨田区江東橋4-26-12

電話　03-3631-3884

營業時間　9點～20點

公休日　週日

※ Skip floor，意指以地板高低錯落分隔空間的結構，有助於在視覺上創造層次感。

洋溢溫暖心意的空間與菜單

　　店內保持著跟昔日工廠般寬闊的空間，老派復古的皮沙發一字排開。由於頗具名氣，平日白天也幾乎座無虛席，不過店家特別將黃金葛擺設在與顧客視線等高的位置，並運用「跳層※」錯落分層，打造出無需顧慮他人視線的舒適空間。此外，純喫茶時代尚無、但後來應顧客要求研發出來的「厚煎熱鬆餅」，現在已成為每個顧客造訪時的必點招牌。店主的阿姨住處附近有家很好吃的鬆餅店將配方傳授給店主，經過反覆試驗終於做出理想的厚煎熱鬆餅。細緻綿密的口感，滋味好到令人感動。由服務超過四十年的老師傅慢火悉心煎烤出完美的圓形鬆餅，根本就是藝術品！由於鬆餅現點現做需等待二十五分鐘，店員還事先詢問上咖啡的時間點，真是窩心。

滿室綠意
創造放鬆氛圍

　　妥善運用室內植物也是為室內空間引入自然元素的好方法之一。植物的綠意不但能讓眼睛為之一亮，還能把心安定下來。店主十分重視這個環節，因此打造出如此綠意盎然的環境。另一方面，打造戶外庭院需要成本而且費工，一旦疏於照料植物就容易枯死，我忍不住問：「照顧這些植物是不是很辛苦？」，沒想到店主以爽朗笑聲回答：「還好欸，我都選那些比較好照顧的植物，而且還有園藝業者幫忙打理很輕鬆的！」老闆那如花朵般從容不迫的優雅，十分迷人。

　　大段距離的入口。除了在推開大門前可以在此轉換一下心情以外，還可以當成與朋友會合的地點，十分方便。此外，店舖裡裡外外的各種巧思，也創造出活化社區發展的正面效果。

冰咖啡苦味突出，配甜甜的
厚煎鬆餅剛剛好♪

白煮蛋形狀的
糖罐

超可愛♡

羊毛氈
充滿手作感的腰牆讓人好懷念，
不過羊毛氈很容易沾灰塵，要保持清潔很不容易

大小菜單
菜單只貼在牆壁上抬頭看脖子很容易痠，
所以老闆貼心地在每張桌子旁邊也設置
了小菜單，方便顧客點餐

歡迎來到
老闆創造的
世界

O
NLY

粉彩綠天花板除了
間接照明之外，還提供了
隱藏水電管線的功能

廚房地板高度降低了
約30cm，避免在製作
餐點時以俯視角度面
對坐在吧台的顧客

FEE
O
LY

老闆用砂漿DIY
製作迷你版的無障礙坡道

收銀機
開業用到現在，塑膠的材質跟
配色，錢櫃彈出來時「叮！」
一聲像玩具似的，有夠可愛！

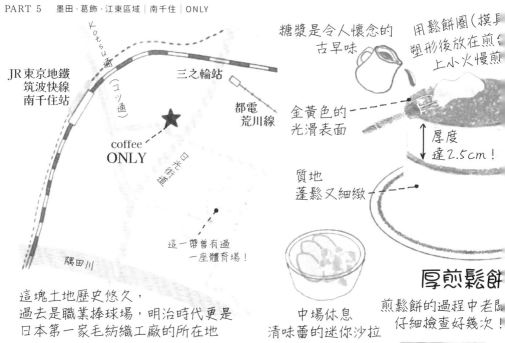

Kotsu通 (コツ通)

JR東京地鐵
筑波快線
南千住站

三之輪站

都電
荒川線

★

coffee
ONLY

日光街道

這一帶曾有過
一座體育場！

隅田川

這塊土地歷史悠久，
過去是職業棒球場，明治時代更是
日本第一家毛紡織工廠的所在地

糖漿是令人懷念的
古早味

用鬆餅圈（摸具
塑形後放在煎
上小火慢煎

金黃色的
光滑表面

厚度
達2.5cm！

質地
蓬鬆又細緻

中場休息
清味蕾的迷你沙拉

煎鬆餅的過程中老
仔細檢查好幾次！

厚煎鬆餅

coffee

ONLY

coffee Bar

Only

魔性の味

coffee
オンリー

R角弧形天花板

圓弧為整體空間營造出
柔和俏皮的氛圍，條
圖案壁紙更勾勒出形狀
及層次感

巧妙利用樓板與天花板
之間走管線空間的高度
差，安裝嵌入式燈具

從這些充滿創意及
幽默感的片假名及
字母組合，感受到
店家的世界觀

坐落在三連棟長型街屋風格建築的1樓

普普風 Logo

ONLY（オンリー）

SUMIDA, KATSUSHIKA, KOTO AREA　MINAMI SENJU

洋溢老闆玩心的溫柔空間

大大的紅色遮陽棚上寫著「魔性之味」的標語，搭配普普風字母設計排列的招牌，讓整個店面充滿獨特的設計元素。這家光是看就令人雀躍不已的咖啡店，正是在淺草已擁有兩家店的「ONLY」於昭和四十五年（1970年）拓展的第三家分店。據說當時選擇在此展店主要是因為附近有職業棒球場，目標客群鎖定觀賽完的客人。

七〇年代喫茶店風潮全盛時期，美式復古風格的店家如雨後春筍般冒出。這間店也是由老闆跟專門裝潢喫茶店的工班師傅共同發想，打造成符合當時流行元素的空間。老闆原本從事攝影相關工作，剛開始是本業跟咖啡店兩邊兼著做，後來專注經營咖啡店。老闆本身很擅長畫水彩畫，店內粉彩綠的天花板、條紋相間的牆面足以顯

地址　東京都荒川区南千住5-21-8
電話　03-3807-5955
營業時間　9點~18點
公休日　週日

102

必點招牌「魔性之味」的咖啡與厚煎鬆餅

見老闆出色的配色品味。

八坪大的店內空間設計得宜，適合一人作業，餐點方面也選擇了能快速出餐的輕食點心，整體空間設計及服務皆體現了老闆獨特的個性及美學素養。

自開店以來，ONLY的內部裝潢幾乎沒有變過。店內使用的印上手寫風字體店名的玻璃杯、咖啡杯、盤子，以及至今仍在使用的收銀機等，都跟店門口的招牌相同，維持著開店以來的原始風貌。

這個看似時光靜止的空間，每逢週末就有年輕顧客為了一嚐這裡的超厚鬆餅不遠千里而來。蓬鬆柔軟的鬆餅一刀劃下的瞬間，感受到的潤澤感跟彈力感著實令人難忘。老闆在顧客點餐後才開始調製麵糊，然後以小火慢煎、頻繁翻烤，這正是鬆餅美味的關鍵所在。好喝到淺草店客人忍不住誇讚「每天都想品嚐的魔性之味」的招牌綜合咖啡，與搭配鬆餅再完美也不過了。咖啡是用虹吸壺精心萃取的，雖然準備起來費時，但是連等待咖啡煮好的這段時間也是非常愉悅的。

在眼下這個凡事重視功能、強調效率的時代裡，對建築的每一個設計元素都要求須有明確理由的狀況並不罕見。然而，當我身處於ONLY這個充斥普普風Logo、條紋相間的弧形天花板、羊毛氈質感腰牆、懷舊的老收銀機等富有復古未來主義風格的空間時，我感受到老闆滿滿的玩心，並非每件事都非得追求理由不可。正因如此，ONLY才能自帶獨特魅力，空間裡的每個細節都讓我感受到深度。我認為唯有對的地點、對的人，才能打造出獨一無二的個性化空間，為建築注入玩心跟幽默。

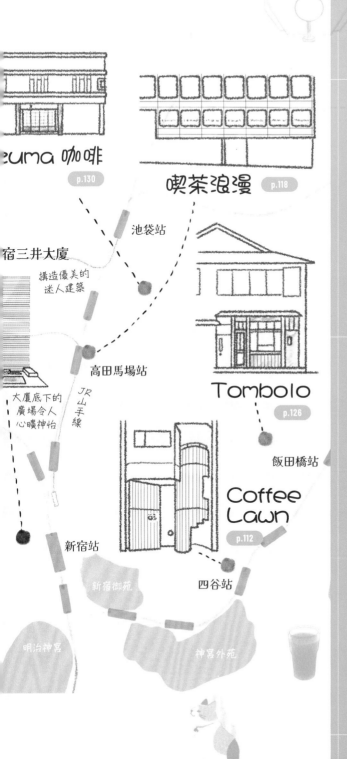

euma 咖啡
p.130

喫茶浪漫 p.118

宿三井大廈
構造優美的
迷人建築

池袋站

Tombolo
p.126

高田馬場站

JR
山
手
線

大廈底下的
廣場令人
心曠神怡

飯田橋站

Coffee
Lawn
p.112

新宿站

新宿御苑

四谷站

明治神宮

神宮外苑

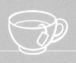

隱身於都會大樓群及
房屋間的魅力建築

建築散步如以新宿作為起
點向外圍延伸,會發現繁
華大都會的周邊區域也能
找到許多饒富韻味的建築。
宛如沉睡在都市裡的寶石
般被保留下來的純喫茶,
隱身於高樓夾縫間如隱密
空間的咖啡館,都是讓人
忍不住想私藏的都市綠洲。
還有不少藝術家跟文豪們
的故居在此,可以沉浸在
濃濃的文化氣息裡。

三岸畫室 p.134

林芙美子紀念館 p.106

西武新宿線

上井草站

鷺之宮站

知弘美術館・東京

承襲舊館外觀的
建築物配置

中井

JR中央線

高円寺站

東中野

如帳篷般的
外觀★

座・高円寺

MOMO garten p.122

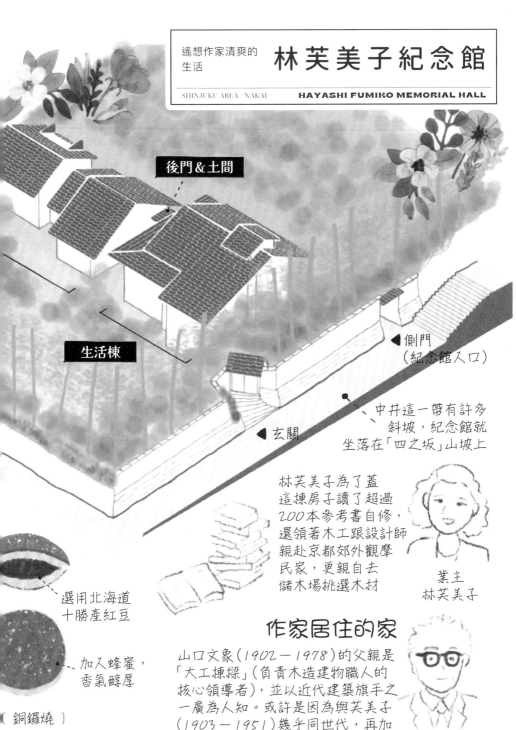

林芙美子紀念館

後門＆土間

生活棟

◀側門
（紀念館入口）

◀玄關

中井這一帶有許多
斜坡，紀念館就
坐落在「四之坂」山坡上

林芙美子為了蓋
這棟房子讀了超過
200本參考書自修，
還領著木工跟設計師
親赴京都郊外觀摩
民家，更親自去
儲木場挑選木材

業主
林芙美子

選用北海道
十勝產紅豆

加入蜂蜜，
香氣醇厚

〔銅鑼燒〕

作家居住的家

山口文象（1902－1978）的父親是
「大工棟樑」（負責木造建物職人的
核心領導者），並以近代建築旗手之
一廣為人知。或許是因為與芙美子
（1903－1951）幾乎同世代，再加
上同時期都有旅居歐洲的經驗才接
受芙美子的委託

設計師
山口文象

106

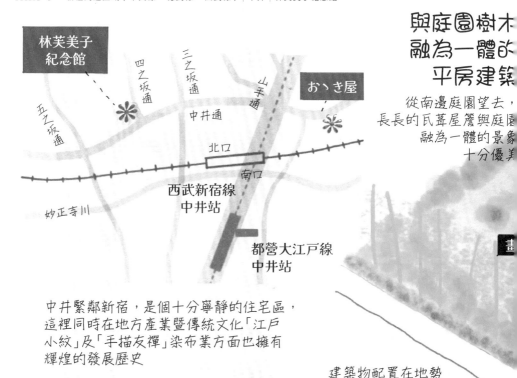

與庭園樹木融為一體的平房建築

從南邊庭園望去，長長的瓦葺屋簷與庭園融為一體的景象十分優美

中井緊鄰新宿，是個十分寧靜的住宅區，這裡同時在地方產業暨傳統文化「江戶小紋」及「手描友禪」染布業方面也擁有輝煌的發展歷史

建築物配置在地勢較高的台地上，庭園則配置在南邊，因而造就採光及通風良好的環境

南斜面的高台

2021年迎接創業60週年，受到在地居民熱愛的人氣和菓子店。在絕對稱不上寬敞的店內空間裡，擺放著一整排豐富的品項，光用看的都覺得開心♪

おゝき屋的伴手禮

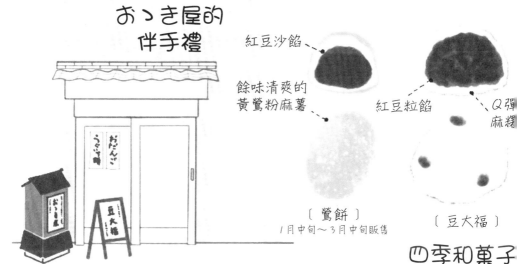

紅豆沙餡

餘味清爽的黃鶯粉麻薯

紅豆粒餡

Q彈麻糬

〔鶯餅〕
1月中旬～3月中旬販售

〔豆大福〕

四季和菓子

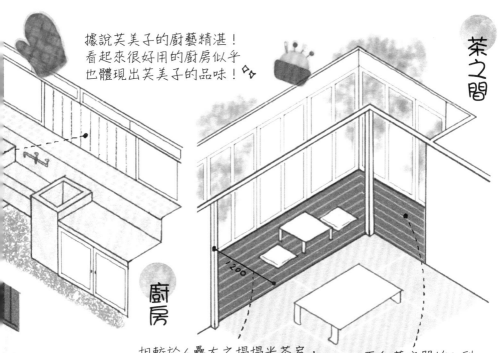

據說芙美子的廚藝精湛！
看起來很好用的廚房似乎
也體現出芙美子的品味！

茶之間

廚房

1200

朝西的浴室，
西曬的大窗戶
縱使冬天也很
溫暖

相較於6疊大之榻榻米茶室，
廣緣寬度寬達1200mm算是十分
寬敞，不過從芙美子在茶之間拿
出小桌子與孩子開心用餐的合照
來看，這裡或許被視為茶之間的
延伸區域使用

面向茶之間的L型
開口與廣緣（寬式
簷廊）創造出空間感
與層次感

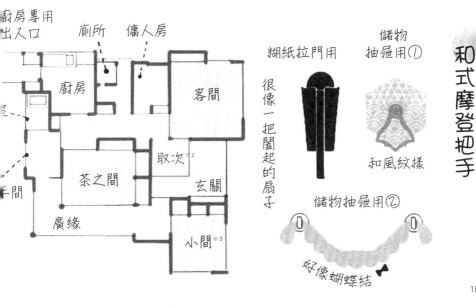

廚房專用
出入口

廁所

傭人房

廚房

客間

取次※2

茶之間

玄關

廣緣

小間※3

和式摩登把手

糊紙拉門用

儲物
抽屜用①

很
像
一
把
闔
起
的
扇
子

和風紋樣

儲物抽屜用②

好像蝴蝶結

108

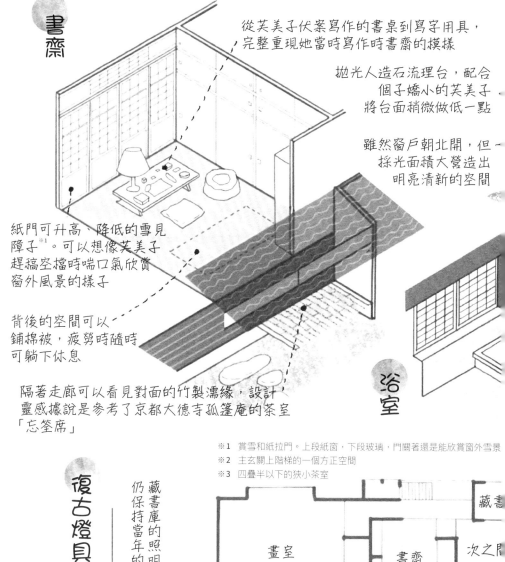

書齋

從芙美子伏案寫作的書桌到寫字用具，
完整重現她當時寫作時書齋的摸樣

拋光人造石流理台，配合
個子嬌小的芙美子
將台面稍微做低一點

雖然窗戶朝北開，但
採光面積大營造出
明亮清新的空間

紙門可升高、降低的雪見障子[※1]。可以想像芙美子
趕稿空檔時喘口氣欣賞
窗外風景的樣子

背後的空間可以
鋪棉被，疲勞時隨時
可躺下休息

隔著走廊可以看見對面的竹製濡緣，設計
靈感據說是參考了京都大德寺孤篷庵的茶室
「忘筌席」

浴室

※1　賞雪和紙拉門。上段紙窗，下段玻璃，門關著還是能欣賞窗外雪景
※2　主玄關上階梯的一個方正空間
※3　四疊半以下的狹小茶室

復古燈具

藏書庫的照明
仍保持當年的摸樣

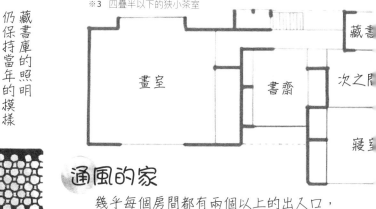

畫室　　書齋　　次之間

藏書

寢

通風的家

幾乎每個房間都有兩個以上的出入口，
芙美子蓋房子的信念「東西南北都能通風的家」
已然實現

文化人深愛的城市——漫步中井

妙正寺川流經中井站前，坡度往南北兩側一路升高，這一帶是斜坡很多的區域。從一之坂到八之坂，「林芙美子紀念館」就坐落在標示「四之坂通」的斜坡上。這裡展示了以小說《放浪記》及《浮雲》廣為人知的作家林芙美子，自昭和十六年（1941年）至昭和二十六年（1951年）逝世之前所居住的房子，造訪此處得以窺見芙美子當時在此生活的樣貌。

中井同時也因為漫畫家赤塚不二夫長居在此而聞名。他經常光顧的老字號和菓子店「おゝき屋」就在中井站附近，據說他每次上門總是喝得酩酊大醉，結帳時永遠買得比一開始點的還要多，這個趣聞一直流傳至今。在參觀完紀念館後，這家店絕對是你不能錯過的選擇。

林芙美子紀念館

地址　東京都新宿区中井2-20-1
電話　03-5996-9207
營業時間　10點~16點30分
公休日　週一

おゝき屋（Ookiya）

地址　東京都新宿区中落合1-17-5
電話　03-3951-1776
營業時間　9點~19點
公休日　週四

※1　連結室內與室外的過渡空間，直接是泥土地允許穿鞋進出。
※2　融入茶室風格的住宅形式。

林芙美子嘔心瀝血建造的家

林芙美子的宅邸含庭園在內，佔地約五百三十坪，儘管建地寬闊，但建造時受限於當時的戰時體制，規定住宅規模必須限制在一棟三十坪（約一百平方公尺）以內。因此，分別以芙美子的名義建造生活棟，再以丈夫・綠敏名義建造畫室棟，之後以勝手口（廚房專用出入口）及土間※1將兩棟建築連結起來。

房子由於面積較小，有種放眼望去整個空間一覽無遺的安心感，同時在設計上也技巧性地避免讓空間產生冰冷幽暗的感覺。此外，林芙美子本人對於蓋自己的家這件事抱有堅定的信念及特殊的情感。她曾留下了這樣一段話：「對我來說，蓋一幢『東南西北都可以通風的房子』是最重要的信念。我認為客廳不需要花大錢，大多數的錢應該要投在家人經常使用的茶室、浴室、廁所跟廚房才是。」

（摘自《關於蓋一個自己的家》〈家をつくるに当たって〉一文）。

建築家山口文象以其獨特細膩的「數寄屋造※2」風格，結合女作家對家的特殊情感，呈現出更加和諧的空間效果。

無論當作家或主婦都輕鬆寫意的家

以「東西南北都可以通風的房子」為設計理念而誕生的林芙美子故居。即便像廚房或藏書庫這類容易形成密閉空間的地方也設計了許多開口，格局規劃更是功能取向。北邊的廚房、廁所、浴室等用水區域及收納空間都確保了充足的採光及通風，每個細節的設計都毫不馬虎。正如林芙美子的家所體現的，廚房設計得好，人自然會把更多的時間花在煮飯跟吃飯上；藏書庫環境若是清幽，工作起來自然事半功倍。

Coffee Lawn

COFFEE LAWN
SHINJUKU AREA / YOTSUYA

尚的
築外觀

水摸工法，
，連招牌都
走低調路線

入口的圓形門充分
展現工匠的精湛工藝

質感細膩讓人忍不住
想一親芳澤

字的
時髦

講究香氣和味道的
咖啡是用法蘭絨
濾泡的

1～2樓是喫茶店
營業空間，3～4樓
似乎是住家

入口是一整片連貫1～
2樓的垂直玻璃開口。
彷彿一刀劃開似的形狀
非常俐落，那種低調中
無意間凸顯的設計感實
在很酷！

awn有
裡有

與
離

外露的螺旋梯實際上
發揮支撐整棟建築物
的作用，也因為有它
才能實現內部沒有柱
子的空間結構

DE
天地

好像在歡迎我們似的！

入口旁邊的牆面微向內傾，
彷彿在說著「請進！」邀請人們進入店裡

112

建地有三面被周遭建築物包圍，形狀十分狹長。Lawn的建築物之所以往上蓋得如此細長且深，足以想見是受到建地的影響

其實它是利用道路拓寬時產生的空地建造的

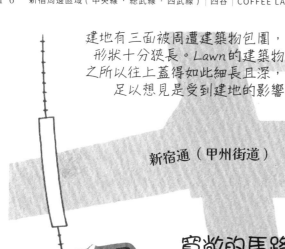

新宿通（甲州街道）

拓寬工程後馬路寬度增加了「一倍」！

外牆打開「

寬敞的馬路 MAP

店門前的新宿通在歷經20多年國家都市計畫道路拓寬工程後，現已成為一條寬敞的大馬路

新舊 Lawn HISTORY

新

雷雕工招牌材

舊

舊 Lawn 1號店以前就在馬路的對面

好好奇 1號店原來究竟長什麼樣子……

光想像都覺得好有趣

店名為Lawn＝草坪的意思

Logo 設計也很有世界觀

據說是因為舊草坪……咦!?草坪!?

立面設計似乎有新宿通的寬敞及拉開

Lawn創業於1954年，然而現址建築物卻是在1969年才落成。這中間之所以產生時間差是因為過去新宿通的對面曾經也有一家Lawn。
舊Lawn（1號店）由第一工房的建築師高橋靗一設計，而新Lawn（2號店）則是由同事務所出身的建築師池田勝也，獨立開業後的第一個設計作品

自成一

是拜正中央的
體空間感覺很寬闊 →

SPIRAL STAIRS
螺旋梯

店面深處有座精巧的螺旋梯
通往2樓，考量到人體工學
尺寸，樓梯設計簡約有型，
沒有多餘的贅飾

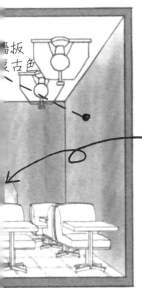

牆板
古色

高雅的壁磚
似乎是特殊
訂製品

錐狀木製扶手，質感讓人
忍不住想去碰觸它

濃厚鮮明的苦味，
喝下精神為之一振

店舖深處的兩面玻璃腰牆，
利用材質的穿透性營造出
通透的氛圍

COFFEE
冰咖啡

口感綿密的吐司

裡頭抹上厚厚
一層奶油

鬆軟滑嫩的
煎蛋

所有食材風味調和，完美♪

平衡又十分協調

ANDWICHES
厚蛋三明治

又吃過口感這麼潤澤溫暖的三明治♡

紅色小番茄為配色
點綴，藝術品啊！

LIGHTING
照明

痛！

為了避免砸到客人的頭，
照明採吸頂燈而非吊燈

感受到
老闆的貼心

基地寬度僅6m絕對稱不上寬敞，
挑高天井以及沒有柱子的構造所賜，

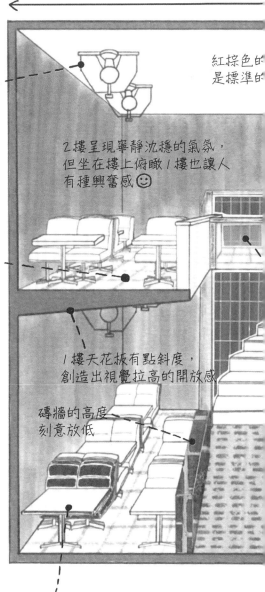

紅棕色的
是標準的

2.樓呈現寧靜沈穩的氣氛，
但坐在樓上俯瞰 1 樓也讓人
有種興舊感☺

WOODEN BRICK
田字拼接型木地板

拼進地板的木條每一片
看起來都像民藝品

1 樓天花板有點斜度，
創造出視覺拉高的開放感

磚牆的高度
刻意放低

轉角沙發席有種
被周遭環境溫柔包圍
的安心感，而狹長的
窗戶也給人一種向外
開放的感覺

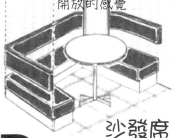

沙發席
BENCH SEAT

較矮的茶几跟椅子是復古
喫茶店的標準配備，
讓空間看起來更加
通透寬廣

從來

Coffee Lawn
(コーヒーロン)

SHINJUKU AREA YOTSUYA
COFFEE LAWN

從設計及裝潢一窺建築師的精密計算

地址　東京都新宿区四谷1-2

電話　03-3341-1091

營業時間　11點～18點15分

公休日　週日、週一、國定假日

坐落在四谷站不遠處，店面面向新宿通的「Coffee Lawn」，其建築物矗立在為1964年東京奧運而進行的道路拓寬工程衍生的空地上，基地僅六公尺寬，因此蓋成一棟相對狹長的建築。由於清水模無多餘裝飾的簡約外觀，開口部少，連招牌也走低調風，稍不留神就可能會錯過這家店。縱使建築早已自然融入城市街景，然而說來奇妙，一旦意識到它的存在，就很難不被它俐落獨特的風格吸引。

空間的形狀狹長一路延伸到店內深處，利用合板、玻璃、混凝土、不鏽鋼、磚塊、磁磚等簡單的工業材料加以排列組合，創造出時髦的氛圍。此外，即使從外部無法看見室內的設計，但室內沒有柱子外加挑高天井，使空間更顯寬敞，令人沉浸於一種既有包覆感

116

又帶有開放感的奇妙感受。符合人體工學尺寸的寬度、門把、螺旋梯的扶手等等舉凡人體會接觸到地方，在建材選擇上尤其謹慎，可以想見建築師為打造舒適空間，想方設法精密計算下的種種巧思。也無怪乎有志成為建築師的學生們為了觀摩作品經常上門光顧。

絕對要吃一次看看！好吃又好看的厚蛋三明治

內部裝潢從五十年前開店至今幾乎沒有任何改變，事實上連菜單也跟當時一模一樣。在這裡你可以點到冰淇淋蘇打、奶昔、果醬三明治等傳統喫茶店才有的餐點。當中現點現做的厚蛋三明治尤其受到粉絲們的熱烈喜愛。三明治裡頭煎蛋的口感潤澤溫暖，跟過去吃過的都不一樣，非常有特色。再配上以法蘭絨濾泡芳醇厚實的咖啡，更是相得益彰。

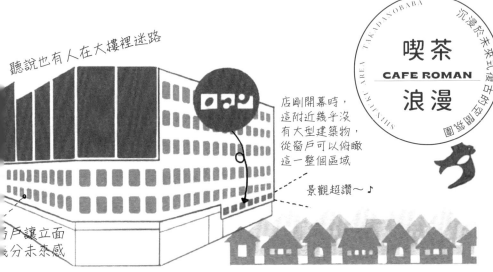

聽說也有人在大樓裡迷路

店剛開幕時，
這附近幾乎沒
有大型建築物，
從窗戶可以俯瞰
這一整個區域

景觀超讚～♪

窗戶讓立面
幾分未來感

「喫茶浪漫」所在的稻門大樓坐落於高田馬場站前圓環對面的角地上。
在建造這棟大樓時，最優先考量的是設置當時最流行的保齡球球道，
樓梯及電梯的配置因此不那麼被重視，導致大樓內部的動線
變得十分複雜

Logo 設計

喫茶浪漫在大樓2樓。據說內部裝潢跟
Logo是找有大阪萬博(1970年)經驗的設
計師設計的！□跟○排列的
設計文字漂亮又有趣！

之所以取名為「浪漫」，
據說是因為老闆的父親
很喜歡這個詞……

從街上
抬頭仰望的
景觀也很棒

70 年代大樓群

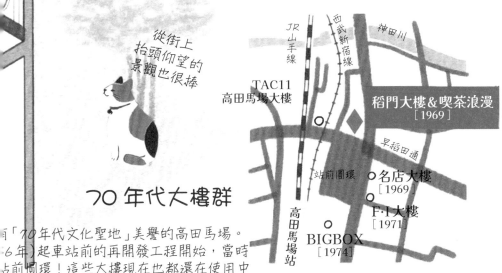

有「70年代文化聖地」美譽的高田馬場。
6年)起車站前的再開發工程開始，當時
站前圓環！這些大樓現在也都還在使用中

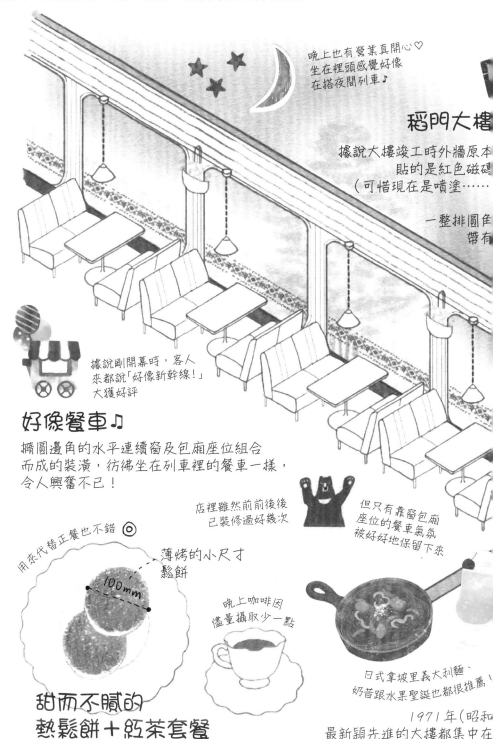

晚上也有營業真開心♡
坐在裡頭感覺好像
在搭夜間列車♪

稻門大樓

據說大樓竣工時外牆原本
　　貼的是紅色磁磚
（可惜現在是噴塗……

　　　　一整排圓住
　　　　　帶有

據說剛開幕時，客人
來都說「好像新幹線！」
大獲好評

好像餐車♫

橢圓邊角的水平連續窗及包廂座位組合
而成的裝潢，彷彿坐在列車裡的餐車一樣，
令人興奮不已！

店裡雖然前前後後
已裝修過好幾次

但只有靠窗包廂
座位的餐車氣氛
被好好地保留下來

用來代替正餐也不錯 ◎

薄烤的小尺才
鬆餅

100mm

晚上咖啡因
儘量攝取少一點

日式拿坡里義大利麵
奶昔跟水果聖誕也都很推薦

甜而不膩的
熱鬆餅＋紅茶套餐

1971年（昭和
最新穎先進的大樓都集中在

喫茶浪漫（喫茶ロマン）

SHINJUKU AREA, TAKADANOBABA
CAFE ROMAN

沉浸於70年代設計的裝潢與外觀

第二次世界大戰結束後，高田馬場站站前曾經是一片露天市場，熙來攘往十分熱鬧。後來，政府從鄰近的「TAC 11大樓※」著手，進行了一系列車站前再開發工程。昭和四十五年（1970年）前後，搭上這一波開發潮而建造的大樓群，至今依然矗立在站前圓環周遭區域。當中令我最感興趣的正是稻門大樓。

「喫茶浪漫」在稻門大樓竣工啟用的同時開幕，故只有喫茶店所在的二樓部分窗戶有迥異於其他樓層窗戶形狀的水平窗。稻門大樓完工的年代，正處於「現代主義」與八〇年代之後出現的「後現代主義」之間，一個既非昭和復古亦非富麗奢華的微妙年代。與此同時「復古未來」風格的設計，也是在這個時代誕生，1970年的

地址　　東京都新宿区2-18-11 稻門ビルM2階

電話　　03-3209-5230

營業時間　11點30分～18點

公休日　　無

※ 位於高田馬場站前地上十一層的複合性商業大樓，為車站周邊的高層建築之一，黑色的外牆為其特色。目前多為販售緬甸食材及雜貨的店鋪進駐，也有不少緬甸人居住在此。

大阪萬國博覽會正是當中的經典。稻門大樓外觀一整片橢圓邊角的連續大窗戶，讓整棟建築飄散出奇幻的未來感，而「喫茶浪漫」的裝潢及 Logo 設計，就是出自於曾參與大阪萬博的設計師之手，其靈感來自於對未來世界的憧憬。剛開幕時，這些貌似新幹線餐車而大獲好評的靠窗座位，讓人彷彿置身於太空船的內部。七〇年代特有的科幻太空設計風格至今仍在「喫茶浪漫」生生不息。

品項豐富的菜單，滿足您一天的需求

稻門大樓剛完工時，周遭還沒什麼高樓，據說當時從窗戶看出去的視野非常好。早稻田通對面現在雖然也蓋了大樓，但舊日的氛圍仍依稀可見。高樓層的建築不多，視野清晰能夠看得很遠。至於餐點，品項選擇之豐富到不像是家喫茶店，從油炸食物、咖哩飯、漢堡排等飽足感十足的飯類餐點，到聖代、餡蜜等甜品一應俱全。午餐時間還有和食的本日定食便當。無論何時、與何人一同造訪，都能在此品嘗到美味的餐點，這也是喫茶浪漫的一大賣點。

建築田中田O

從窗戶追尋城市的舊日足跡

「喫茶浪漫」擁有橢圓邊角大片連續窗，窗外景色清晰可見，而寬敞包廂座位的設計也提供舒適的個人空間。坐在這裡的靠窗座位，可以體驗到彷彿坐在列車車廂的興奮心情。回顧店家剛開幕那時候高田馬場站周邊的老照片時，發現站前區域除了戰後出現的露天市場外，幾乎沒有什麼高樓。無怪乎當時的客人都喜歡坐在靠窗的位置，體驗這種從車窗欣賞美景的享受……我就這麼坐在窗邊，緬懷這座城市的舊日光景。

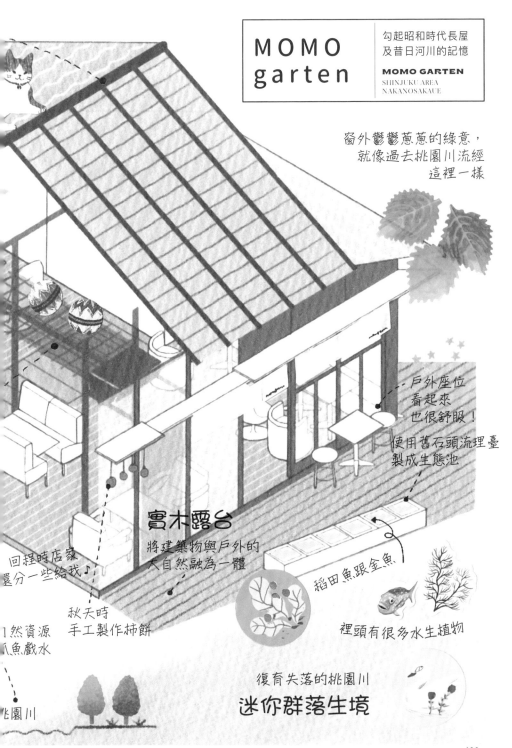

MOMO garten

勾起昭和時代長屋
及昔日河川的記憶

MOMO GARTEN
SHINJUKU AREA
NAKANOSAKAUE

窗外鬱鬱蔥蔥的綠意，
就像過去桃園川流經
這裡一樣

戶外座位
看起來
也很舒服！

使用舊石頭流理臺
製成生態池

實木露台
將建築物與戶外的
大自然融為一體

回程時店家
還分一些給我♪

秋天時
手工製作柿餅

稻田魚跟金魚

自然資源
魚戲水

裡頭有很多水生植物

復育失落的桃園川

迷你群落生境

桃園川

122

沒有釘天花板，閣樓的
垂木跟桁條等木構造
清晰可見

店名的由來當然是
MOMO：桃子 / garten：園！

momogarten

山手通

店就在綠道上

拆除店內所有隔間，
形成一個很大的單一
空間，隨處掛上簾子，
輕柔劃分空間界線

青梅街道

東京地鐵丸之內線
中野坂上站

跟甜點很搭！

用曼特寧深焙咖啡豆
製作的冰咖啡

直接利用牆面收邊條做成
長椅席的靠背，建築師
中西先生刻意將牆面漆成
清新的若草色 (嫩綠)

走道底下竟然
有地下儲物空間！

隨機保留柱子之上的空間，
當成展示架或頂篷使用，
玩心十足的設計很有趣♪

表面皮薄且
帶有光澤

雞蛋溫和
香甜的風味

塔皮偏薄也
不會太硬

如實呈現

直接沿用破舊的土牆、板壁間的空隙、
斑駁的油漆等舊有建築特徵，轉換成
咖啡館空間的設計元素

桃園川如今已化成暗渠，過去曾是一片
豐沛的水岸，孩子們以前都在這裡

手工起士蛋糕

材料只有奶油乳酪、
雞蛋、鮮奶油、麵粉跟
砂糖！雖然簡單，卻是
店裡的人氣王★

咖啡館的前身
是兩棟長屋

MOMO garten

聳立在河岸超過七十年的木造建築

從杉並區一路延伸至中野區的桃園川綠道上，有一家名為「MOMO garten」的咖啡館，是以廢棄無人居住的二連棟長屋改建而成。建築師中西道也以「町屋重生」為概念，在木工師傅的協助下歷經九個月完成翻新工程。MOMO garten 的老闆跟員工也一起幫忙打磨柱子和粉刷牆壁，將每位參與者的心意注入這棟建築裡。

老闆曾在社福機構擔任社工師，懷著為區內自立支援機構使用者及當地居民「提供一個喘息空間」的理念，於 2013 年創立了這家咖啡館。如今 MOMO garten 不僅提供起士蛋糕、磅蛋糕、季節蛋糕等手作甜點，還精心烹調口味清爽的印度風香料豬肉咖哩和義大利麵等，深受顧客好評。

地址　東京都中野区中央2−57−7

電話　03−5386−6838

營業時間　週一～週四 8點～11點，週日11點～17點

公休日　週五、週六

124

符合人性尺度的舒適空間設計

工程剛開始時，對這棟建築確切的建造年代其實一無所知，後來根據留存在棟柱上的文字，確認為昭和二十三年（1948年）所建。翻修時保留當時木造建築結構及材料上的優點，空間設計上充分考量人類的感性和人性尺度。例如，建築正面入口保持寬敞使通風良好，並在空間各處設置屏風，保持人與人之間舒適的距離感，營造出愜意的空間氛圍。此外，配置在露台座位區，純手工打造的群落生境（生態池），是以過去桃園川的水岸風光為意象，呈現與自然的連結。由於附近沒有車輛往來，即使身處都會區，也能享受到大自然的清新。

然而，令人驚訝的是MOMO garten的工程尚未完全結束，未來也將持續進行再生工程，店家強調「永遠不會完成」的理念。這家超人氣的古民家咖啡館之所以吸引了眾多遠道而來的顧客，我相信不僅僅是因為它時髦或料理美味，更因為其中蘊含了難以用明確尺度衡量的種種堅持與用心。

隨著1960年代快速都市化，城市裡的中小型河川及其水濱豐富的生態系統普遍已消失殆盡。桃園川曾是生態豐富的河川，卻由於河川暗渠化曾一度荒廢。設計者以「喚起人們對桃園川生態豐富的記憶」為意象，在店裡設置生態池，勾起人們在親水及親近自然時的平靜感，成為店裡最溫馨的存在。群落生境的概念源自於歐洲，1980年代後期起在日本逐漸發展，為一種自然再生的保育方式。

召牌綜合咖啡

溫馨如「家」的
咖啡館

Tombolo

SHINJUKU AREA KAGURAZAKA

咖啡喝起來確實
幾乎沒有酸味！

原本就是咖啡愛好者的
老闆經過反覆杯測，終於調出
這一杯好滋味
綜合咖啡有兩種
A：香酸 B：濃苦

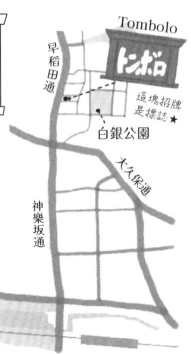

Tombolo

早稻田通

トンボロ

這塊招牌
是標誌 ★

白銀公園

大久保通

神樂坂通

JR總武線 飯田橋站

從欄間灑落的天光溫柔
照亮了吧台後方的空間

這裡展示了色彩
繽紛的漂亮咖啡杯

進貨用的入口與接待
顧客的大門動線分開
十分貼心♡

奧黛麗赫本的
照片

漂亮的英國古董
玻璃有許多顏色
跟圖案

與視線等高的
觀景窗也很美

鑲嵌彩繪玻璃的
大門

我最喜歡的
座位

電話

反廠，當時
時拆掉膠合
於是決定

老闆自藝大畢業，也很有
繪畫天賦，店內隨處可見
他的畫作！找找看吧♪

畫家老闆

6-16
kagurazaka shinjuku-ku
03·3267·4538

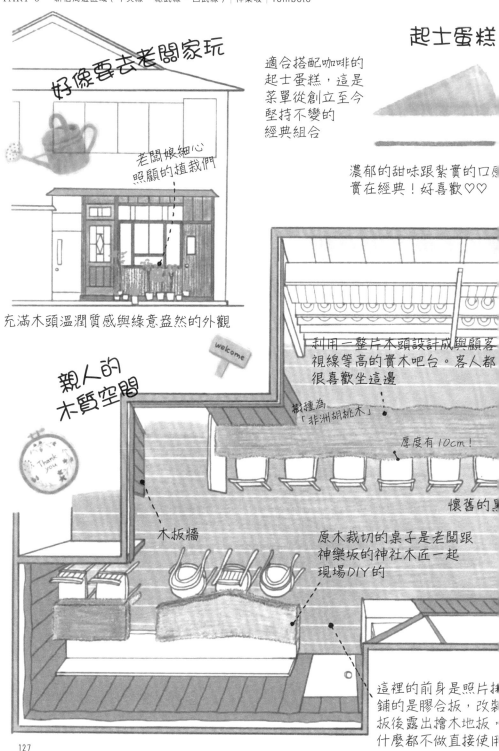

好像要去老闆家玩

老闆娘細心
照顧的植栽們

充滿木頭溫潤質感與綠意盎然的外觀

起士蛋糕

適合搭配咖啡的
起士蛋糕，這是
菜單從創立至今
堅持不變的
經典組合

濃郁的甜味跟紮實的口感
實在經典！好喜歡♡♡

welcome

利用一整片木頭設計成與顧客
視線等高的實木吧台。客人都
很喜歡坐這邊

樹種為
「非洲胡桃木」

厚度有 10cm！

懷舊的

親人的
木質空間

Thank
you

木板牆

原木裁切的桌子是老闆跟
神樂坂的神社木匠一起
現場DIY的

這裡的前身是照片拍
鋪的是膠合板，改裝
板後露出檜木地板，
什麼都不做直接使用

Tombolo（トンボロ）

善用木造民家優點的溫馨空間

神樂坂是個流行與傳統新舊共存的地方，其錯綜複雜的巷弄營造出的陰影交錯很有魅力，這裡散起步來格外舒服愜意。而1989年創立的喫茶店「Tombolo」就隱身於神樂坂一角的巷弄裡。在神樂坂經營建築設計事務所的老闆得知隔壁照片排版廠即將結束營業時，便決定將一直以來想要做的喫茶店開在這個地方。

這棟屋齡近五十年的木造民房翻新工程，自然是由建築師老闆親自操刀。新舊材料選用的標準取決於兩者能否相互融合。最終，老闆決定將彩繪玻璃、蘆葦屏風、和紙燈具等新材料融入老屋，打造一個溫馨的喫茶空間。地板、桌子和椅子統一使用木頭。木頭、泥土等形塑傳統建築物造型的天然建材，不只具備吸收人聲及環境

地址　東京都新宿区神樂坂6-16
電話　03-3267-4538
營業時間　11點～18點
公休日　週三、週四

128

在瞬息萬變的城市裡提供不變的好滋味

老闆在籌備這家喫茶店的過程中，摸索混調出兩款招牌咖啡。

在服務方面，不僅努力縮短顧客在店內等待時間，還堅持只選用新鮮的咖啡豆。所有食物跟甜點皆由老闆娘親手製作，不少客人都是衝著樸實的古早味布丁和熱鬆餅而來。鋪上滿滿起士的法式火腿起司焗烤三明治，還有開店至今不變的早晨套餐也深受歡迎。在瞬息萬變的城市裡，店家希望透過提供不變的好滋味，讓顧客感受到「只要到這裡就能吃到熟悉的味道」。同時店家在服務過程中保持適當的距離感，讓客人能夠在此度過一段輕鬆自在的時光。

噪音的吸音效果，還能越用越帶出歲月的韻味，更貼近使用者的生活方式。由於二樓以上為老闆自住，整棟建築基本上都融入老闆一家的生活。考慮到「待在這個空間最長時間的終究是老闆一家」，將家人的舒適度視為最優先考量的結果，不知不覺就做出了這麼一個「像自己家的空間」。

外露的木構件

看木橫樑跟「根太」
（樓板格柵）清晰可見

下高

色彩繽紛的牆面

1樓粉刷成黃色跟
深綠色，2樓是紅色，
與既存的裝潢舊材對比
很現代！

美麗和諧的樹木與建築

Kiazuma 咖啡

KIAZUMA COFFEE

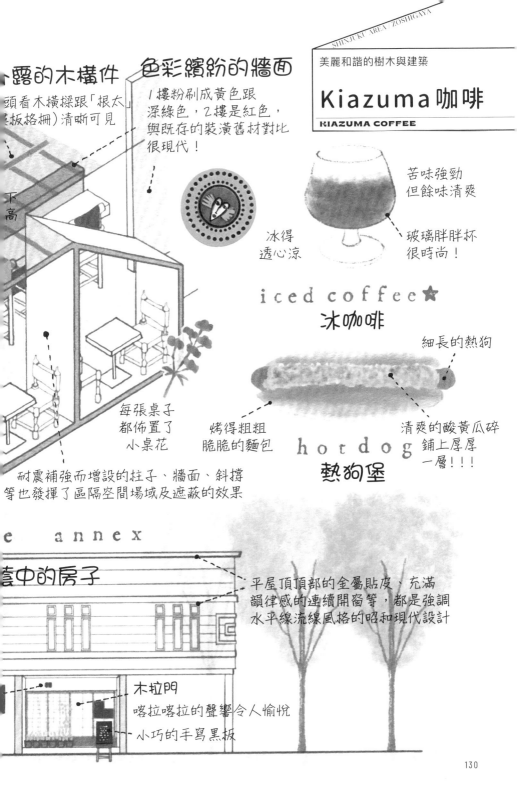

苦味強勁
但餘味清爽

玻璃胖胖杯
很時尚！

冰得
透心涼

iced coffee ☆
冰咖啡

細長的熱狗

每張桌子
都佈置了
小桌花

烤得粗粗
脆脆的麵包

清爽的酸黃瓜碎
鋪上厚厚
一層！！！

hotdog
熱狗堡

耐震補強而增設的柱子、牆面、斜撐
等也發揮了區隔空間場域及遮蔽的效果

e annex

雲中的房子

平屋頂頂部的金屬貼皮，充滿
韻律感的連續開窗等，都是強調
水平線流線風格的昭和現代設計

木拉門
喀拉喀拉的聲響令人愉悅

小巧的手寫黑板

130

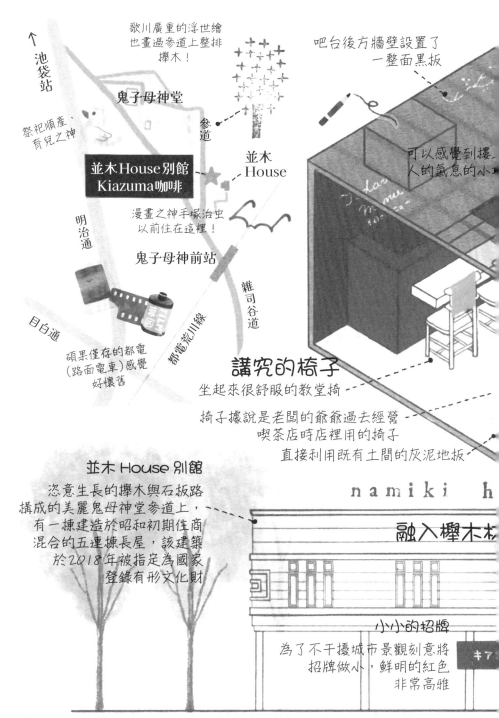

↑池袋站

歌川廣重的浮世繪也畫過參道上整排櫸木！

吧台後方牆壁設置了一整面黑板

鬼子母神堂

祭祀順產、育兒之神

參道

並木House

並木House別館 Kiazuma 咖啡

可以感覺到樓人的氣息的小

明治通

漫畫之神手塚治虫以前住在這裡！

鬼子母神前站

雜司谷道

目白通

硬果僅存的都電（路面電車）感覺好懷舊

都電荒川線

講究的椅子

坐起來很舒服的教堂椅

椅子據說是老闆的爺爺過去經營喫茶店時店裡用的椅子

直接利用既有土間的灰泥地板

並木 House 別館

恣意生長的櫸木與石板路構成的美麗鬼子母神堂參道上，有一棟建造於昭和初期住商混合的五連棟長屋，該建築於2018年被指定為國家登錄有形文化財

n a m i k i 　 h

融入櫸木

小小的招牌

為了不干擾城市景觀刻意將招牌做小，鮮明的紅色非常高雅

キ

Kiazuma Coffee
（キアズマ珈琲）

SHINJUKU AREA ZOSHIGAYA
KIAZUMA COFFEE

與城市景觀融為一體的建築外觀

並木House別館位於雜司谷鬼子母神社的參道上，成排的欅木行道樹和石板路美不勝收。「砂金家長屋」建造於昭和八年（1933年），由一樓的工作場兼「座敷」（鋪設榻榻米的和室客廳）及二樓的和室組成，並以傳統「棟割※1」方式分割為五戶。二樓的連續窗跟女兒牆※2採用當時最流行的強調水平線流線風格的設計，沒有冗贅的裝飾呈現簡約的建築外觀。而 Kiazuma Coffee 就落腳於此。

老闆因為喜愛這間房子跟雜司谷街區的愜意氛圍，便決定改裝後在此開店。改裝時最重視將店舖設計融入很有情調的城市景觀。小巧低調的招牌不干擾這片城市風景，而鮮豔的紅色巧妙地展現出品味。屋簷下的花盆跟綠色黑板是為了融入參道上行道樹的綠。柔

地址　東京都豊島区雑司ヶ谷3−19−5
電話　03−3984−2045
營業時間　10點30分～19點
公休日　週三

※1　一棟建築以牆壁分隔空間。
※2　建築物頂樓或屋頂上的矮牆。

和的自然光從入口玻璃門灑落室內，由於室內照明整體偏暗，更能感受到與室內外光線的連結。

添加現代元素，勾勒空間復古懷舊氛圍

一拉開古董拉門，隨即映入眼簾的是一樓的吧台席與兩張方桌。

在充分發揮老宅原有材質感及韻味的同時，卻不受限於懷舊氛圍，還增添了許多別緻的設計元素。部分牆面被粉刷成鮮豔的深綠色及黃色，椅背上掛著五彩繽紛的蓋毯，為沉穩的空間增色不少。結構上必要的耐震牆跟樓梯，為店內深處的方桌座位區提供了恰到好處的隔間及遮蔽，形成一個極為舒適的半私密空間。坐起來很舒服的教堂椅和老闆祖父過去開店時使用已久的小椅子，都巧妙地融入這個溫馨的環境。這裡的咖啡都是使用老闆在店裡親手烘焙的咖啡豆，其他如蛋糕等輕食也都是老闆一手製作。每張桌子佈置的小花草等，展現出老闆用心款待的細節，令人倍感窩心。

建築memo

成為
城市景觀
一部分

這家店讓我最訝異的，莫過於那塊「低調到不行」的小巧招牌。當我聽到老闆說「不想破壞老宅原有的韻味與城市景觀」時，不免替老闆擔心「這麼低調，難道不怕店的存在感太低嗎？也太有勇氣了吧……」然而，另一方面，老闆不是只顧著「自己的店出風頭就好」，而是把這家店定位為與參道周邊行道樹一同融入城市景觀的一部分。這點深深吸引了我，同時也提醒了我回歸建築的初心。

蓋得很辛苦的螺旋梯

當時日本當然還沒有
鋼管材，只能用角鋼彎
折成圓弧狀

扶手竟然是用
水管做的！

螺旋梯看起來弱不經風……
即便如此屋主還是想做

豆腐之家

附近的居民都暱稱這棟聳立
在農村裡的獨特白色方形
玻璃建築為「豆腐之家」

竣工當時玄關的位置在這裡。
憑藉著好太郎先生的長女陽子
小姐的記憶，近年重新粉刷成
紅色，重現當年的模樣

據說好太郎先生人生最後發表的
筆彩素描集的封面就是這個顏色

竣工
1934

主宅區。三岸畫室屋齡已
很地板損壞的狀況嚴重，
很螺旋梯遙想當年的風華

鷺宮這一帶截至1960年代為止，都是武藏野
台地的農村，好太郎看中了這塊可以遠眺茅葺
屋頂農家的地，決定在此自建畫室兼住家

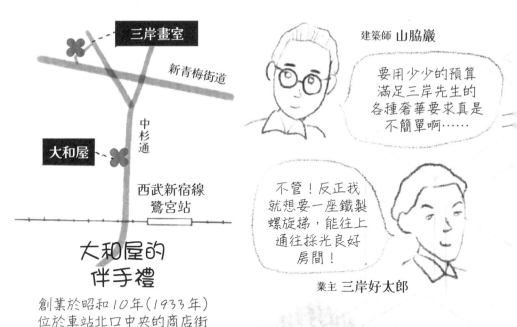

建築師 山脇巖

要用少少的預算
滿足三岸先生的
各種奢華要求真是
不簡單啊⋯⋯

不管！反正我
就想要一座鐵製
螺旋梯，能往上
通往採光良好
房間！

業主 三岸好太郎

大和屋的伴手禮

創業於昭和10年（1933年）
位於車站北口中央的商店街
「鷺宮商明會」的和菓子店

南邊的大玻璃窗

畫室必須有穩定的自然採光，照理來說應該將
開口設置在北邊，然而比起實用性，好太郎
先生更優先考量大片玻璃窗引入的大量光線，
以及建築面朝南邊道路時呈現的門面造型

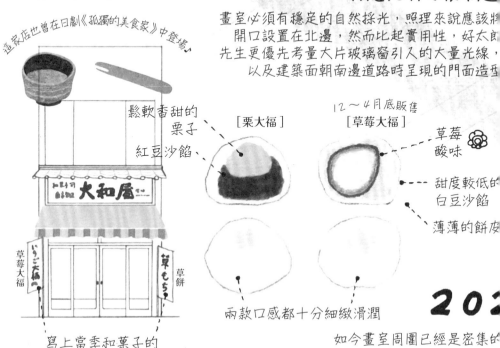

這家店也曾在日劇《孤獨的美食家》中登場♪

鬆軟香甜的
栗子

紅豆沙餡

[栗大福]

12～4月底販售
[草莓大福]

草莓
酸味

甜度較低的
白豆沙餡

薄薄的餅皮

兩款口感都十分細緻滑潤

202

寫上當季和菓子的
旗子就是地標

如今畫室周圍已經是密集的
超過80年，雖然部分天花板
但仍舊可從畫室的大片玻璃窗

三岸畫室
（三岸アトリエ）

SHINJU KU AREA / SAGINOMIYA
MIGISHI ATELIER

受包浩斯設計啟發的建築外觀與裝潢

畫家三岸好太郎的住家兼畫室坐落於中野區鷺宮，建造於昭和九年（1934年）。三岸好太郎是著名女性西畫家三岸節子的丈夫。設計這棟房子的是建築家山脇巖，他曾遠赴德國包浩斯學校留學，是當時最能掌握最新設計理論的建築師，他同時也是好太郎的摯友。好太郎對畫室建設抱有強烈的期待，甚至親手繪製建築草圖，這棟建築幾乎可說是兩人攜手合作的作品。

好太郎當時是位前衛的年輕畫家，經濟上並不寬裕，為了籌措建設資金賣畫跑遍全日本。或許是積勞成疾，很遺憾最終來不及看到建築完工，年僅三十一歲便猝逝名古屋。雖然改用木造結構去呈現通常用鋼筋及混凝土表現的現代主義風格建築，會是個艱鉅的挑

┌─────┐
│三岸畫室│
└─────┘

地址　東京都中野区上鷺宮
　　　2-2-16

電話　050-3556-0394

營業時間　不定期
※詳情請見官網最新公告
https://www.leia.biz/

┌───┐
│大和屋│
└───┘

地址　東京都中野区鷺宮
　　　4-34-9

電話　03-3338-3768

營業時間　9點～19點

公休日　週一（另有不定期公休）

建築提供多用途空間租借及一般民眾參觀

戰，但好太郎的妻子節子女士毅然決然延續丈夫的夢想。這棟建築在好太郎去世三個月後落成，成為她與三個孩子的居所。據說戰爭空襲時玻璃窗震破全毀，節子女士還曾為了遮風避雨，把油畫的畫布貼在窗框上。

戰後幾經擴建整修，節子女士在昭和四十三年（1968年）囑咐長女向坂陽子女士將畫室跟房子照顧好，便隻身前往法國。這裡因此閒置了好長一段時間，直到2009年中野區教育委員會對歷史建築物進行調查，重新評價了這棟建築的價值，後來由好太郎與節子的孫女山本愛子女士推動保存畫室活化再生。另於2011年購入先前租賃的土地，目前除了提供「Atelier M」攝影棚空間租借外，也開放一般民眾參觀，使三岸畫室成為一個多用途展示與活動空間。

來參觀三岸畫室時一定要順道造訪和菓子店「大和屋」。大和屋創業於昭和十年（1935年），也就是三岸畫室竣工後的隔年，我忍不住想像節子女士是否也曾經品嚐過這裡的和菓子⋯⋯

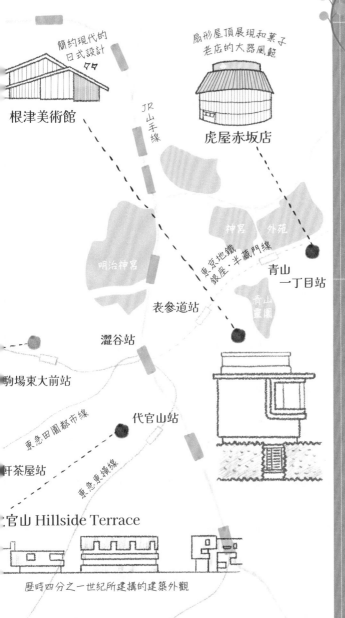

簡約現代的
日式設計

根津美術館

扇形屋頂展現和菓子
老店的大器風範

虎屋赤坂店

JR
山手線

明治神宮

神宮　外苑

東京地鐵
銀座・半藏門線

青山
一丁目站

表參道站

青山
靈園

澀谷站

駒場東大前站

東急田園都市線

代官山站

軒茶屋站

東急東橫線

官山 Hillside Terrace

歷時四分之一世紀所建構的建築外觀

澀
谷
周
邊
區
域

SHIBUYA AREA

在時髦的建築群中
享受悠閒放鬆的時光

澀谷周邊區域簡約的現代
建築林立，不僅可以參觀
附近的「根津美術館」，還
可以逛逛結合住家商辦的
複合設施「代官山 Hillside
Terrace」，就連建築群周遭
街區內斂幽雅的氛圍也很
吸引人。走逛時髦雜貨店
跟咖啡館的同時，不妨選
個行家才知道的名店，享
受悠閒放鬆的好時光。
此外，東急線和京王線沿
線幽靜的住宅區，也有不
少隱密的咖啡館值得一訪。

吉祥寺站

JR中央線

COFFEE HALL
俄儡草
p.140

京王井之頭線

文壇咖啡／
日本近代文學館 p.146

下北澤站

vin sante

利用再生紙管構築出
柔和的室內空間，
十分環保 ☺

SHIBUYA AREA / KICHIJOJI

COFFEE HALL 傀儡草

宛如置身洞窟般的老牌喫茶店

COFFEE HALL KUGUTSU SO

JR・京王井之頭線
吉祥寺站

SOUTH ZONE

傀儡草

EAST ZONE

WEST ZONE

太陽道
商店街

鑽石街商店街
（ダイヤ街）

傀儡草位於吉祥寺第一條拱廊商店街「鑽石街商店街」的西區（WEST ZONE）

江戶懸絲傀儡是擁有超過380年歷史的無形民俗文化財！

懸絲傀儡劇團

最早是懸絲傀儡劇團「結成座」的排練場位於吉祥寺，團員們沒有公演時就在此工作，這也是魁儡草的起源

翻面

店卡上頭寫著店裡推薦的餐點

通往異世界的入口

下一樓，建築立面憑藉著招醞釀出獨

熱鬧的拱廊商店街一角，突然出現一條通往地下的昏暗樓梯

咖啡店的主題是被爬牆虎纏繞著的人偶

COFFEE HALL

くぐつ草

操偶的意思

咖啡店開在地底下，字體設計讓人感覺到大自然的氣息

年中無休
AM10:00-PM10:00

店名的由來
似乎眾說紛紜……

金屬門把
跟扶手

選用的素材跟木頭一樣，
會隨著時間產生如鏽痕跟
表面色澤質感變化

又黑又厚重的
鐵製大門很
像潛水艇
的艙門！

黃銅製扶手綻放
出低調的光芒，
存在感十分獨特

商店街天井是聚碳酸酯製
晴天時可以清楚看見藍天
自 1953 年開幕至今始終保
明亮的現代風格空間

拱廊

相較於太陽道（サンロード
商店街，這裡氣氛
較為寧靜

前方有什麼正在等著我？面對未知
莫名感到興奮！

熱鬧繽紛的
招牌們

無論素材的
選用或設計都很
「傀儡草」風

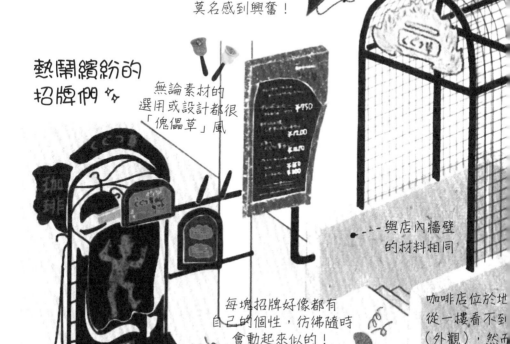

與店內牆壁
的材料相同

每塊招牌好像都有
自己的個性，彷彿隨時
會動起來似的！

咖啡店位於地
從一樓看不到
（外觀），然而
牌設計的巧思
特的空間氣氛

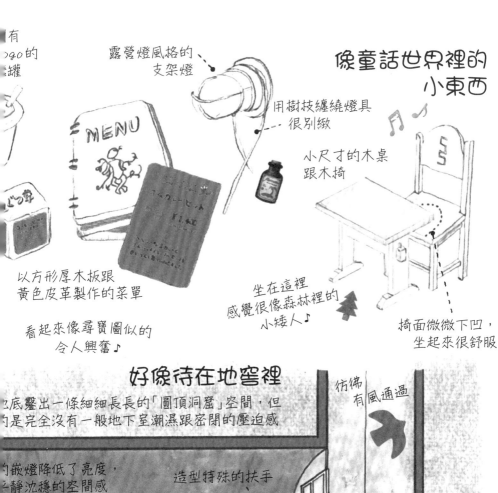

像童話世界裡的
小東西

有
ogo的
罐

露營燈風格的
支架燈

用樹枝纏繞燈具
很別緻

MENU

小尺寸的木桌
跟木椅

以方形厚木板跟
黃色皮革製作的菜單

坐在這裡
感覺很像森林裡的
小矮人♪

看起來像尋寶圖似的
令人興奮♪

椅面微微下凹,
坐起來很舒服

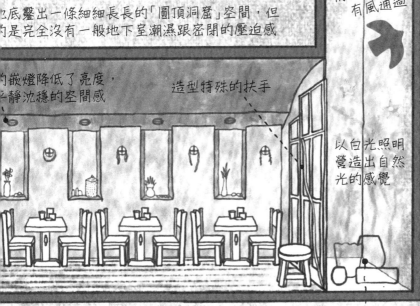

好像待在地窖裡

彷彿
有風通過

2底鑿出一條細細長長的「圓頂洞窟」空間,但
的是完全沒有一般地下室潮濕跟密閉的壓迫感

造型特殊的扶手

的嵌燈降低了亮度,
:靜沈穩的空間感

以白光照明
營造出自然
光的感覺

利用地下室與地上建築外牆相鄰的空間打造
「光庭」。添加自然元素消除地下室的窒息感,
並以武藏野雜木林為意象妝點空間

光庭

142

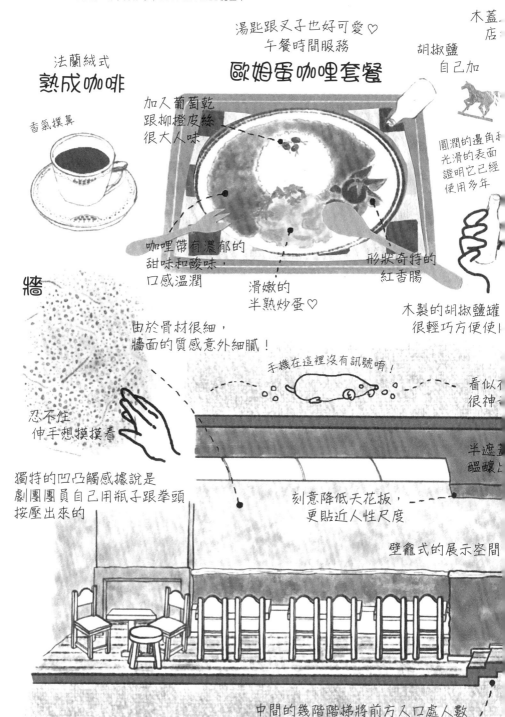

木蓋店

湯匙跟叉子也好可愛♡
午餐時間服務
歐姆蛋咖哩套餐

胡椒鹽
自己加

法蘭絨式
熟成咖啡

香氣撲鼻

加入葡萄乾
跟柳橙皮絲
很大人味

圓潤的邊角和
光滑的表面
證明它已經
使用多年

咖哩帶有濃郁的
甜味和酸味，
口感溫潤

形狀奇特的
紅香腸

滑嫩的
半熟炒蛋♡

木製的胡椒鹽罐
很輕巧方便使用

牆

由於骨材很細，
牆面的質感意外細膩！

手機在這裡沒有訊號唷！

看似不
很神

忍不住
伸手想摸摸看

半遮

獨特的凹凸觸感據說是
劇團團員自己用瓶子跟拳頭
按壓出來的

刻意降低天花板，
更貼近人性尺度

壁龕式的展示空間

中間的幾階階梯將前方入口處人數
較多的座位區跟後方人數較少的座位區
輕巧地區隔開來

傀儡草（くぐつ草）

SHIBUYA AREA KICHIJOJI
COFFEE HALL KUGUTSU SO

活用地下結構的獨特世界

在現代化的拱廊商店街上，突然出現了一條通往地下的樓梯，其入口處有一塊鐵製立牌以及宛若監牢柵欄般的門框，讓人忍不住想一探究竟。被這種神祕的魅力吸引，懷著雀躍又忐忑的心情推開鐵門，一個令人忘卻城市喧囂、如洞窟般的空間在眼前展開。

「傀儡草」是一家位於吉祥寺的老牌喫茶店，從昭和五十四年（1979年）開始經營至今。店家最大限度地發揮了如鰻魚睡窩般狹長的地下空間特性，打造出宛如置身洞窟或地窖的結構，十分獨特。低色溫的暖色系光源，以及大量使用泥土、樹木等天然素材製作的裝飾及家具，為空間帶來溫度與寧靜的氣氛。此外，開在地下室的店通常是密閉空間，故巧妙利用店舖深處地下室與地上建築外牆

地址　東京都武蔵野市吉祥寺本町1-7-7 島田ビルB1階

電話　0422-21-8473

營業時間　10點～22點

公休日　無

※1　為了在地下室設置開口部，挖掘建築物周圍的地面形成的空間。也被稱為「空窟」，意指無水乾燥的壕。

※2　為了在建築物內引入自然光而設置的空間或庭園。

※3　由藍設計室一級建築士事務所的主持建築師鯨井勇設計。

1979年傳承至今不變的好滋味

乍看之下毫不起眼的複合性商業大樓地下室，推開門原來有個童話故事般別有洞天的世界。菜單、餐具，還有故事書裡才會出現的夢幻餐桌，每一樣都令人興奮不已。店家提供許多懷舊的好味道，像是午餐限定讓人彷彿置身於童話世界的「歐姆蛋咖哩」，以及用兩年乾燥熟成的咖啡豆萃取出醇厚的咖啡，風味非常特別。此外，提供酒水跟下酒菜的酒吧時段也很棒，一整天都能享受不同的樂趣。此外，燈具、家具或胡椒鹽罐等桌上的小東西，也都是四十多年前開業以來一直珍惜地使用到現在。牆面、地板及天花板等建築物構造上，處處顯露傀儡草獨特的世界觀。尤其門把跟樓梯扶手等手碰觸得到的地方做工尤其精緻，令人忍不住想一親芳澤。

相鄰的空間 ※1 設置「光庭」 ※2，營造出視線與空間的「通透感」，進而消除了壓迫感。真不愧是建築大師級 ※3 出手的設計。

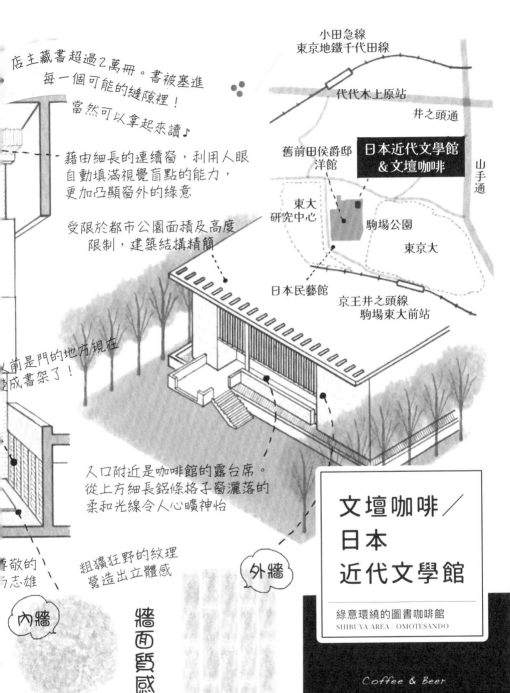

店主藏書超過2萬冊。書被塞進每一個可能的縫隙裡！
當然可以拿起來讀♪

藉由細長的連續窗，利用人眼自動填滿視覺盲點的能力，更加凸顯窗外的綠意

受限於都市公園面積及高度限制，建築結構精簡

以前是門的地方現在變成書架了！

入口附近是咖啡館的露台席。從上方細長鋁條格子窗灑落的柔和光線令人心曠神怡

小田急線
東京地鐵千代田線

代代木上原站

井之頭通

舊前田侯爵邸洋館

日本近代文學館
＆文壇咖啡

山手通

東大研究中心

駒場公園

東京大

日本民藝館

京王井之頭線
駒場東大前站

尊敬的志雄

粗獷狂野的紋理營造出立體感

外牆

內牆

牆面質感

手抓紋牆

二丁掛磁磚直貼

文壇咖啡／
日本
近代文學館

綠意環繞的圖書咖啡館
SHIBUYA AREA　OMOTESANDO

Coffee & Beer

BUNDAN

柱子一般的書架

後方牆壁的書架高度延伸到天花板，嵌入上方的樑

▶ 入口
在這裡

入口旁販售各種與
文學相關的時尚商品

結構
看起來
很穩定！

文豪太宰治也
作家——豐島
使用過的家具

坂口安吾的燒鮭三明治

五彩繽紛
很漂亮

滋味溫和的
歐姆蛋

三明治夾
和風配料很新奇！

「芥川」咖啡

＋¥200
就能續杯真開心

精緻的杯耳，
讓人忍不住想拿起來
細細品味

偏苦但好好喝♡

讀了也開心的菜單

與作家或文學作品有關的菜單，搭配解說
光用讀的就很開心，當然味道也很好！

文壇咖啡／
日本近代文學館

SHIBUYA AREA KOMABATODAIMAE

BUNDAN COFFEE & BEER /

THE MUSEUM OF MODERN JAPANESE LITERATURE

沉浸在書海的文學館附設咖啡館

日本近代文學館所在的駒場公園有舊前田侯爵邸，附近還有日本民藝館，這一區對於喜愛洋樓跟古蹟的人而言，有著不可抗拒的吸引力。日本文學館當年是在川端康成等文豪們的支持下於昭和四十二年（１９６７年）創立，旨在蒐集、保存並展示近一百三十萬件與近代文學相關的資料。

縱使在各種設計條件的限制下，採取地下三層、地上兩層的精簡建築設計，但建築巧妙融入周圍的綠意，形成與環境和諧共榮的建築外觀。文學館一樓設有咖啡館「BUNDAN COFFEE & BEER」（文壇咖啡）。過去這裡本來是以「拿坡里義大利麵好吃」而廣受大眾喜愛的食堂「Sumire」（すみれ），可惜後來結束營業了。現任店

地址　東京都目黑区駒場４－３－５５

電話　０３－６４０７－０５５４

營業時間　９點30分～16點20分

公休日　週日、週一、每月第四個週四

主本身就是一位熱愛文學的編輯，因為參與文學館相關的工作，進而決定接手經營這個地方。店裡擺放了店主的藏書，從罕見的珍本到日本文學名著約兩萬冊，讓人彷彿沉浸在書海之中。

有故事的菜單帶你體驗文學的世界

除了可以隨手取下喜歡的書本閱讀之外，不少從文學作品裡獲得靈感製作的各種餐點也非常有特色。參考小說或散文中登場過的食譜，經過反覆試做調整成適合現代人的口味。透過這些在現代復活的餐點，也能一窺文豪們的生活。例如「芥川」咖啡就是由芥川龍之介及與謝野晶子等文人雅士都愛去的「銀座 Café PAULISTA」（P38）供應，重現巴西咖啡的美味。而「燒鮭三明治」則是作家坂口安吾根據老家新潟的鄉土料理改良而成，它曾出現在《我的私房手作雜炊》〈わが工夫せるオジヤ〉一文中。這些餐點都是平日上午限定，絕對要早起一回吃看看的好滋味。店主希望透過食物傳達文學的魅力，藉此讓大眾更進一步對日本近代文學館的展覽或文學產生興趣。

建築memo

細緻的建築

日本近代文學館＆文壇咖啡館雖然是以長方體為基調的簡約設計建築，但講究的磁磚貼法及泥作手法，為空間帶來獨特的質感。建築物的牆壁跟天花板加入質感上的變化（凹凸不平的手感），不僅能讓施工中的不均勻或歪斜沒那麼明顯，還能夠緩和表面的光澤、反射及壓迫感。正如同人類的皮膚或動物的毛髮等，表面細膩的紋理給人一種輕柔的印象，我也感受到這棟建築獨特的柔和感。

書籍

TITLE	PUBLISHER	AUTHOR
愛される街　続・人間の居る場所	而立書房	三浦展
歩いて、食べる　東京のおいしい名建築さんぽ	エクスナレッジ	甲斐みのり
いいビルの世界　東京ハンサムイースト	大福書林	東京ビルさんぽ
インテリアデザイン教科書　第二版	彰国社	
美しい建築の写真集 喫茶編	パイ　インターナショナル	竹内厚
大人のための東京散歩案内	洋泉社	三浦展
銀座四百年 都市空間の歴史	講談社	岡本哲志
銀座カフェー興亡史	平凡社	野口孝一
銀座建築探訪	白揚社	藤森照信
銀座の喫茶店ものがたり	白水社	村松友
銀座歴史散歩地図　明治・大正・昭和	草思社	赤岩州吾
銀座を歩く　四百年の歴史体験	講談社	岡本哲志
空間練習帳	彰国社	小嶋 一浩、小池 ひろの、高安 重一、伊藤 香織
建築意匠講義	東京大学出版会	香山寿夫
建築探偵術入門	文藝春秋	東京建築探偵団
ここだけは見ておきたい東京の近代建築	吉川弘文館	小林一郎
散歩のとき何か食べたくなって	新潮社	池波正太郎
時代の地図で巡る東京建築マップ	エクスナレッジ	米山勇
自転車で東京建築さんぽ	平凡社	小林一郎、寺本 敏子
シブいビル	リトル・モア	鈴木伸子
純喫茶の空間　こだわりのインテリアたち	エクスナレッジ	難波里奈
人生で大切なことは月光荘おじさんから学んだ	産業編集センター	月光荘画材店
新和風デザイン図鑑ハンドブック	エクスナレッジ	
好きよ喫茶店	マガジンハウス	菊池亜希子
続・好きよ喫茶店	マガジンハウス	菊池亜希子
武田五一の建築標本	LIXIL出版	
小さな建築	岩波書店	富田玲子
小さな平屋に暮らす	平凡社	山田きみえ、雨宮秀也
地図から消えた「東京の町」	祥伝社	福田国士
テキスト建築意匠	学芸出版社	平尾和洋、大窪健之、松本裕、末包伸吾、藤木庸介、山本直彦
伝統建具の種類と製作技法	誠文堂新光社	大工道具研究会
東京建築散歩24コース（東京・横浜近代編）	山川出版社	志村直愛、横浜家具を通して文化を考える会
東京建築 みる・あるく・かたる	エクスナレッジ	倉方俊輔・甲斐みのり
東京老舗の名建築	エクスナレッジ	二階さちえ
東京の空間人類学	筑摩書房	陣内秀信
東京ノスタルジック喫茶店	河出書房新社	塩沢槙
東京の歴史的邸宅散歩	JTB パブリッシング	鈴木博之
東京古き良き西洋館へ	淡交社	淡交社
東京モダン建築さんぽ	エクスナレッジ	倉方俊輔
東京レスタウロ 歴史を活かす建築再生	SB クリエイティブ	民岡順朗
東京レトロ建築さんぽ	エクスナレッジ	倉方俊輔
都市のイメージ	岩波書店	ケヴィン・リンチ

書籍

TITLE	PUBLISHER	AUTHOR
都市のリアル	有斐閣	吉原直樹ほか
日本人の生活空間	朝日新聞社出版局	梅棹忠夫、多田道太郎、上田篤、西川幸治
日本庭園のみかた	学芸出版社	宮元健次
日本の家	KADOKAWA	中川武
日本の建築意匠	学芸出版社	平尾和洋、青柳憲昌、山本直彦（編著）
人間工学からの発想―クオリティ・ライフの探求	講談社	小原二郎
人間の空間―デザインの行動的研究	鹿島出版会	R・ソマー
古き良き日本の家 東京和館	淡交社	
街並みの美学	岩波書店	芦原義信
「マド」の思想	彰国社	古谷誠章
見えがくれする都市	鹿島出版会	槙文彦、若月幸敏、大野秀敏、高谷時彦
みず・ひと・まち　親水まちづくり	技報堂出版	畔柳昭雄、上山肇
見る建築デザイン	学芸出版社	宮元健次
むかしの味	新潮社	池波正太郎
明治の洋館24選	淡交社	淡交社
山手線　駅と町の歴史探訪	交通新聞社	小林祐一
ヤミ市跡を歩く	実業之日本社	藤木TDC
夜は暗くてはいけないか―暗さの文化論	朝日新聞社	乾正雄
路上観察学入門	筑摩書房	赤瀬川原平、南伸坊、藤森照信

雑誌・HP

TITLE	PUBLISHER
商店建築1980.4	商店建築
商店建築デザイン選書1 話題の喫茶店・Coffee Shop	商店建築
商店建築デザイン選書2 魅力ある外装の造形	商店建築
商店建築2019.9	商店建築
商店建築2013.1	商店建築
新建築1967.5	新建築社
新建築2010.3	新建築社
谷中の暮らしと歴史を活かすまちづくり	NPOたいとう歴史研究会
バウハウスへの想い　デザインからアトリエまで	三岸アトリエより提供
TOTO通信2017秋号	TOTO
台東区の登録有形文化財	台東区教育委員会
墨田区時間	アートブルー
metropolitana2017.5	産経新聞社
散歩の達人2017.12	交通新聞社
東京R不動産2009.6コラム	東京R不動産
casa BRUTUS 2020.10	マガジンハウス
中野経済新聞2013.4	日本経済新聞社
国指定文化財等データベース	文化庁

非常感謝各位讀者在廣大的書海中，選擇了這本《mini minor的東京建築手繪散策》。

從充滿昭和風情的下町到引領最新潮流的區域，東京就是這麼一座新舊文化交織的獨特城市。

每個車站都散發獨特的個性與豐富的多樣性，城市漫步或建築巡禮時，總是能帶來新奇的發現或意外的邂逅，且永遠都不會感到厭倦。

與此同時，我也深刻體會到，世界上沒有任何一座城市像東京一樣變化如此之快。

事實上，在這本書完成後，我畫過的一些建築中，有好幾家已經結束營業了。

當我意識到未來再也無法親眼見到這些建築物時，一時之間難免感到悲傷。然而，當我注視著這些已被我繪製成插圖的建築物時，感覺它們彷彿是建築的肖像畫，這讓我感到非常溫馨。或許當屋主或曾經參與其中的所有人懷

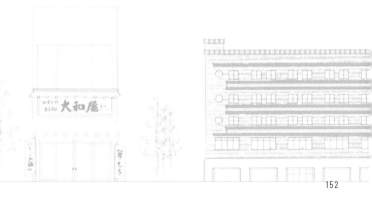

念這些建築或空間時，我的畫能夠陪伴他們回味那段曾經美好的時光。

最後，我想感謝設計師高木先生，他把書設計得令人怦然心動，讓人感覺好像已經漫步在建築和城市之中；井島小姐以充滿魅力的方式將建築物相關的故事化為文字；以及致力於原汁原味重現原畫氛圍的信濃書籍與印刷所的各位。還有編輯靜內小姐，為我創造這個將建築散步的樂趣分享給更多人的機會，一路陪伴我走過崎嶇的道路，共同煩惱，再將點子具體化，才得以完成這本書。

此外，特別感謝一直與我共享建築樂趣、深度，並始終為我加油的丈夫J先生。以及在製作這本書的過程中給予我無限支持和寶貴建議的家人和朋友，衷心致上最誠摯的感謝之意。

東京及整個日本還有著眾多迷人的建築物，我期盼不久的將來能再次與各位讀者分享更多精彩的建築，而我對建築的觀察及探索也將未完繼續。

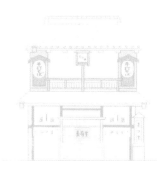

作者mini_minor
譯者呂盈璇
主編林昱霖
責任編輯秦怡如
封面設計羅婕云
內頁美術設計羅光宇

執行長何飛鵬
PCH集團生活旅遊事業總經理暨社長李淑霞
總編輯汪雨菁
行銷企畫經理呂妙君
行銷企劃主任許立心

出版公司
墨刻出版股份有限公司
地址：115台北市南港區昆陽街16號7樓
電話：886-2-2500-7008／傳真：886-2-2500-7796
E-mail：mook_service@hmg.com.tw
發行公司
英屬蓋曼群島商家庭傳媒股份有限公司城邦分公司
城邦讀書花園：www.cite.com.tw
劃撥：19863813／戶名：書虫股份有限公司
香港發行城邦（香港）出版集團有限公司
地址：香港九龍土瓜灣土瓜灣道86號順聯工業大廈6樓A室
電話：852-2508-6231／傳真：852-2578-9337／E-mail：hkcite@biznetvigator.com
城邦（馬新）出版集團 Cite (M) Sdn Bhd
地址：41, Jalan Radin Anum, Bandar Baru Sri Petaling, 57000 Kuala Lumpur, Malaysia.
電話：(603)90563833 ／傳真：(603)90576622 ／E-mail：services@cite.my
製版·印刷漾格科技股份有限公司
ISBN978-626-398-019-8
城邦書號KJ2105 初版2024年06月
定價450元
MOOK官網www.mook.com.tw
Facebook粉絲團
MOOK墨刻出版 www.facebook.com/travelmook
版權所有·翻印必究

TOKYO THE ILLUSTRATED ARCHITECTURE WALKS
© mini_minor 2021
Originally published in Japan in 2021 by X-Knowledge Co., Ltd.
Chinese (in complex character only) translation rights arranged with
X-Knowledge Co., Ltd. TOKYO, through g-Agency Co., Ltd, TOKYO
This Complex Chinese edition is published in 2024 by Mook Publications Co., Ltd.

國家圖書館出版品預行編目資料

mini_minor的東京建築手繪散策：從昭和老屋到現代咖啡廳,透過
人氣手帳家/一級建築師視角,一窺東京7大區建築魅力/
mini_minor作；呂盈璇譯. -- 初版. -- 臺北市：墨刻出版股份有限
公司, 2024.06
160面；14.8×21公分. -- (SASUGAS ;KJ2105)
譯自：東京イラスト建築さんぽ
ISBN 978-626-398-019-8(平裝)
1.CST: 建築藝術 2.CST: 日本東京都
923.31 113005299